齐白石画集

下卷

人民美術出版社

目　录

百花与和平鸽

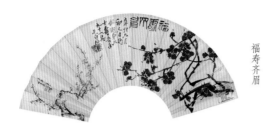

福寿齐眉

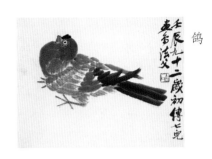

鸽

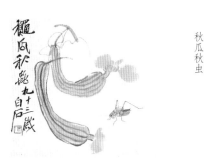

秋瓜秋虫

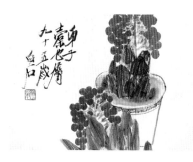

万年青

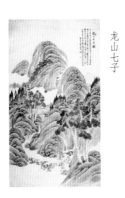

龙山七子

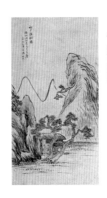

松广说剑图

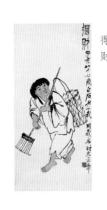

得财

图 版

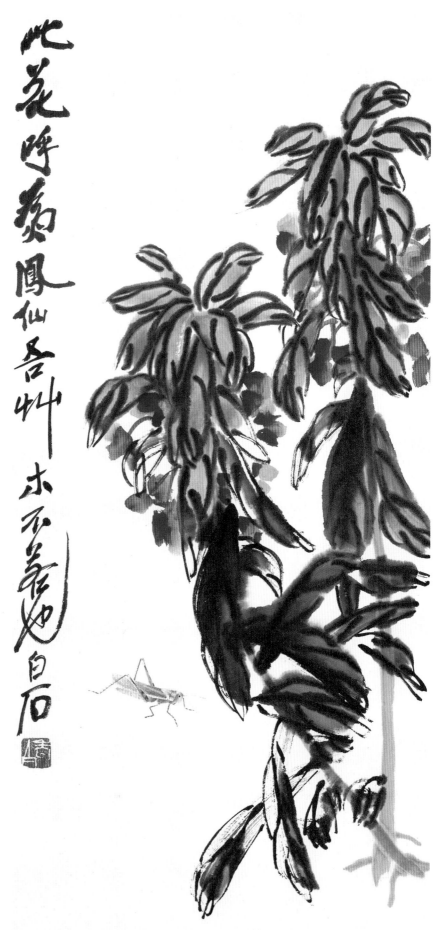

此花呼葤鳳仙吾卅末不羡□
白石

齐白石画集

凤仙蚂蚱

尺寸不详　私人藏

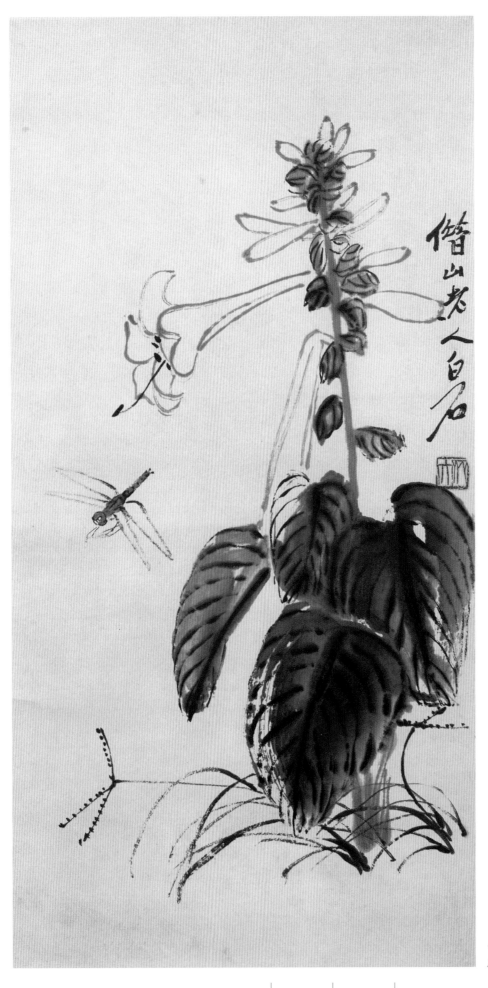

玉簪蜻蜓

尺寸不详　私人藏

荷花鱼戏图

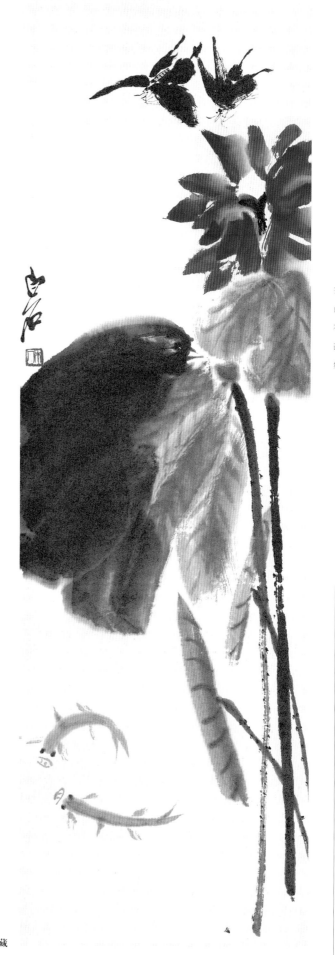

齐白石画集

荷花鱼戏图

83cm×26cm　中国美术馆藏

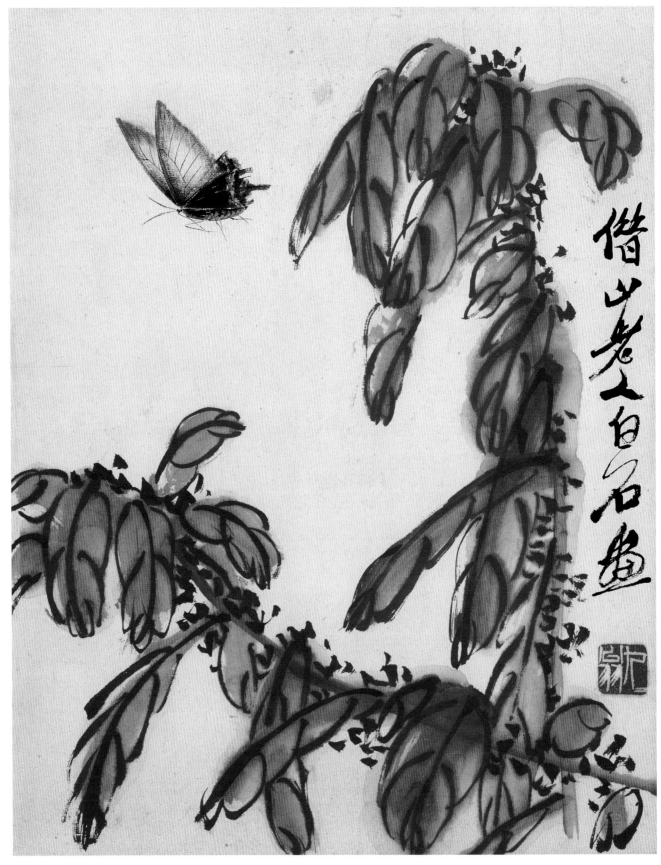

雁来红

34cm×29.5cm　中国美术馆藏

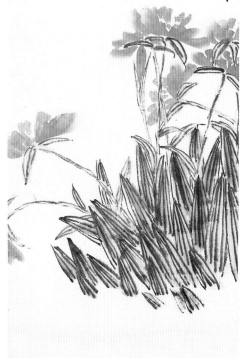

蝶花图

132cm×33cm　中国美术馆藏

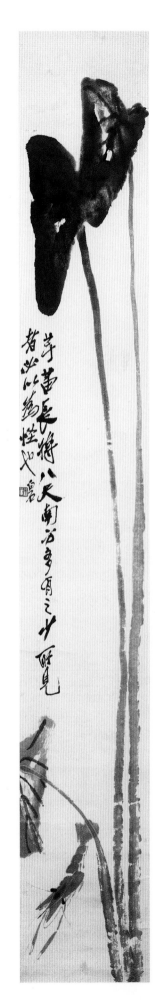

芋叶游虾

尺寸不详　私人藏

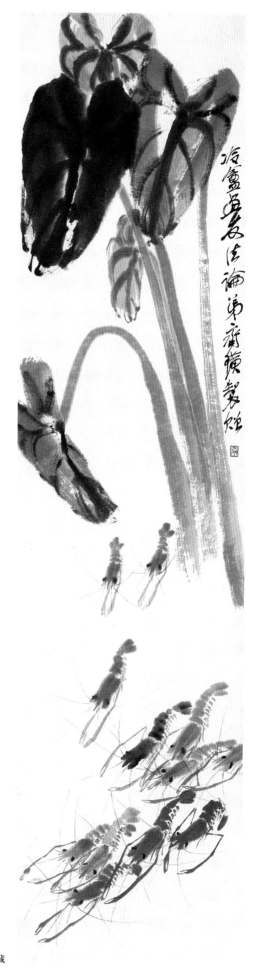

芋叶游虾

尺寸不详　私人藏

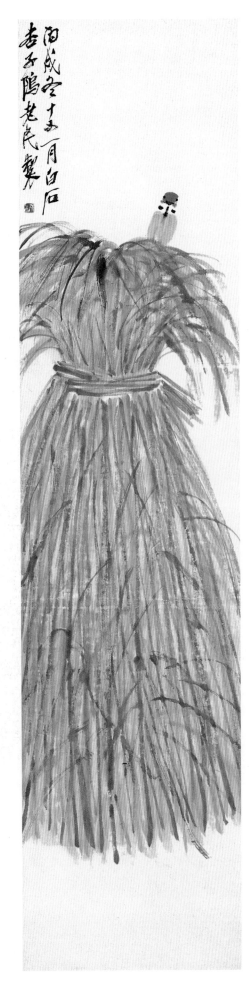

稻草麻雀

尺寸不详　私人藏

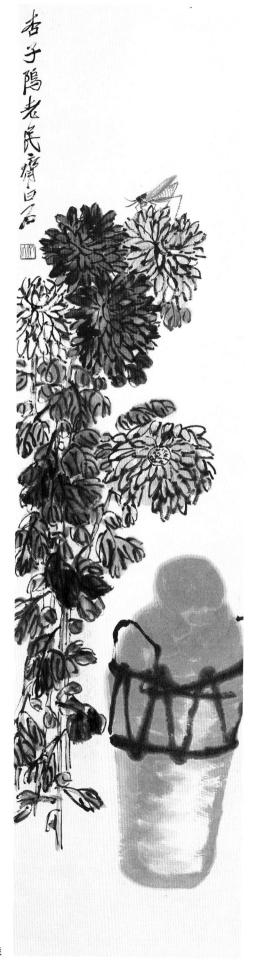

菊花寿酒

尺寸不详　私人藏

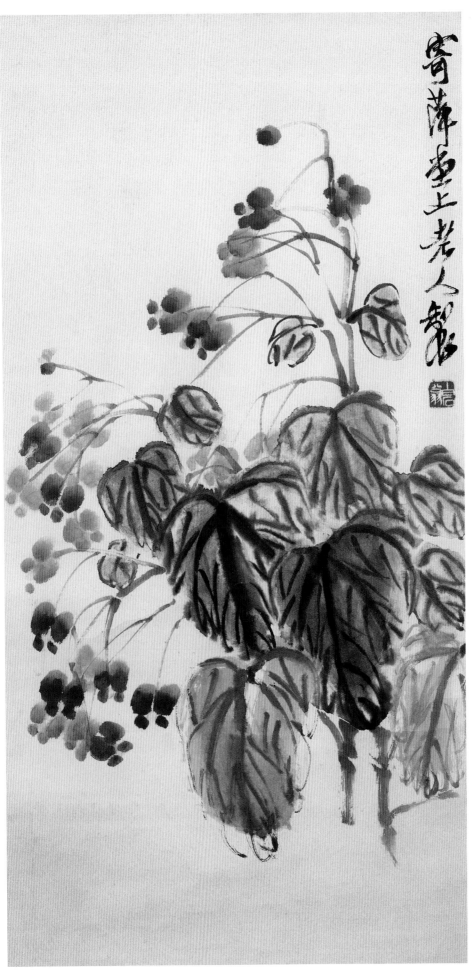

海棠

尺寸不详 私人藏

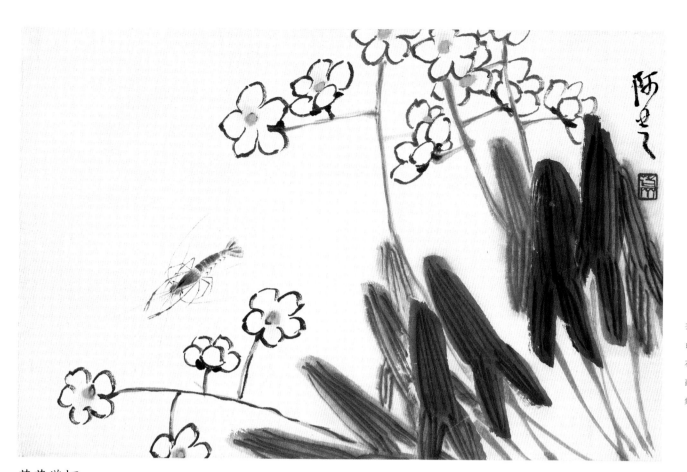

茨花游虾

尺寸不详　私人藏

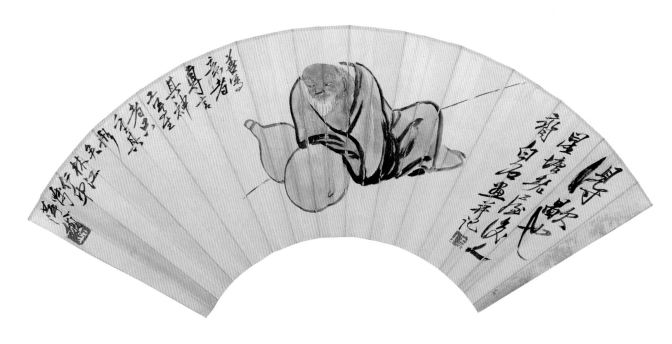

得 歇
尺寸不详　私人藏

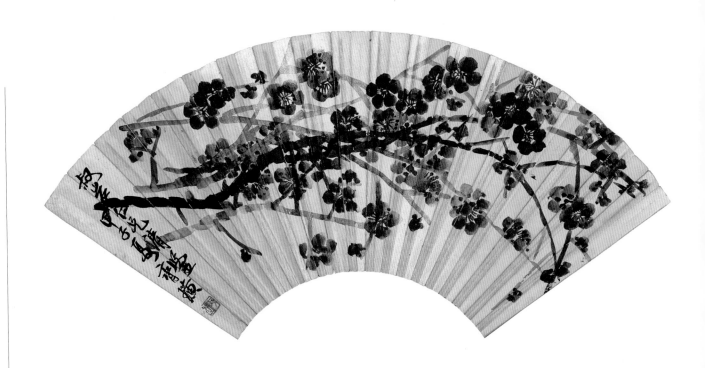

红 梅
尺寸不详　私人藏

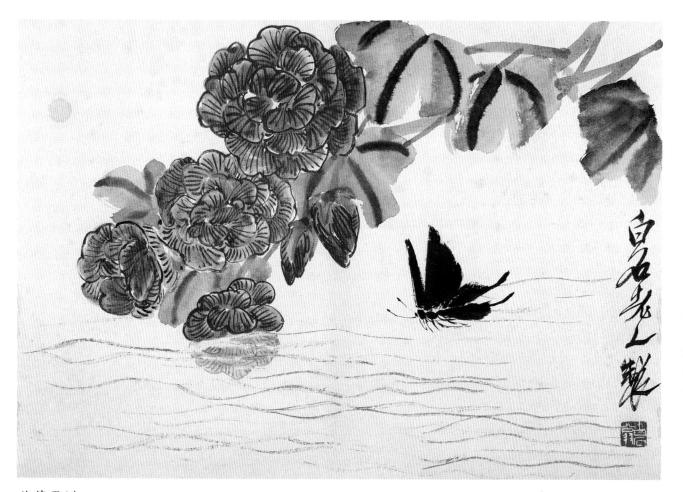

芙蓉墨蝶

尺寸不详　私人藏

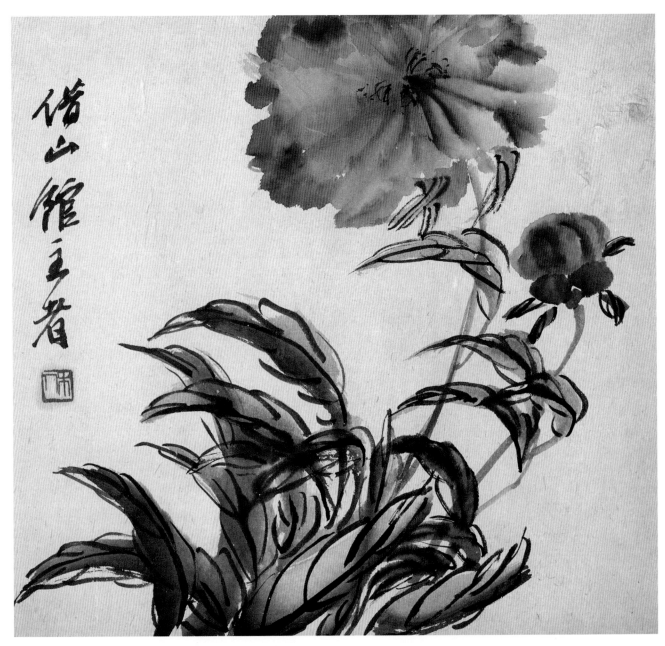

牡 丹（册页之三）

尺寸不详　私人藏

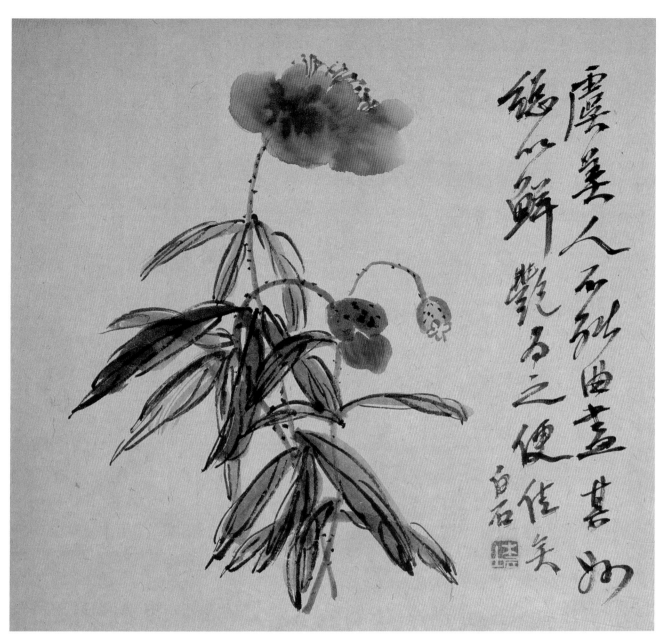

虞美人

尺寸不详　私人藏

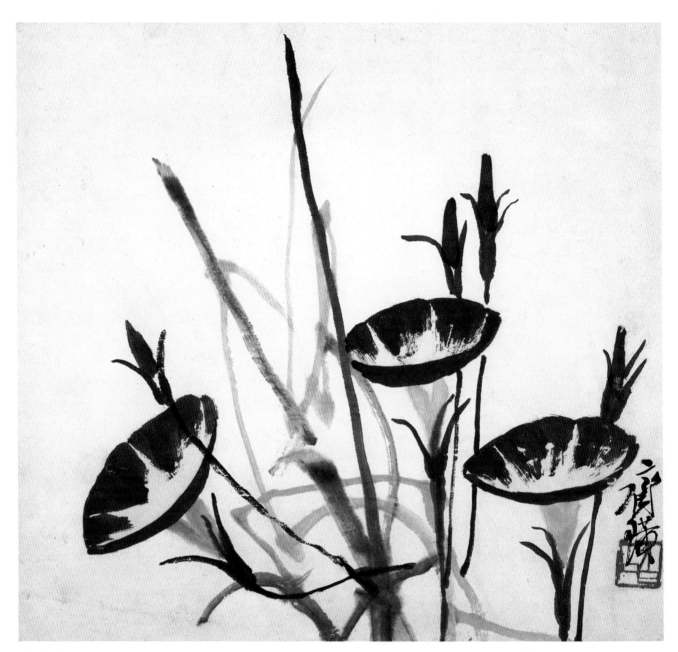

牵牛花 (册页)

尺寸不详　私人藏

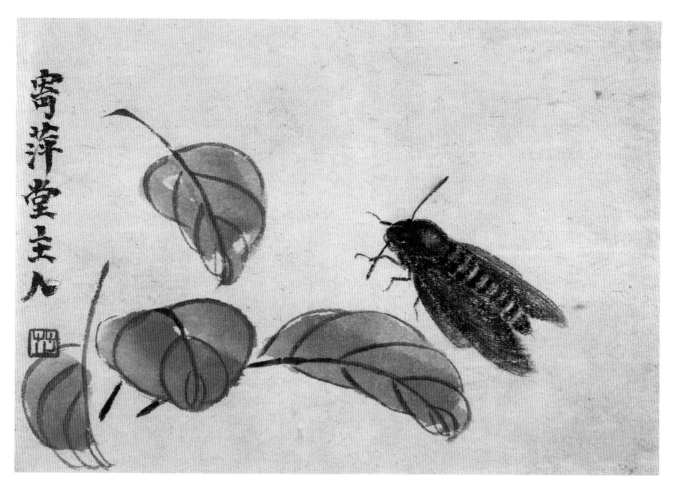

落叶蛾子 (册页)

尺寸不详　私人藏

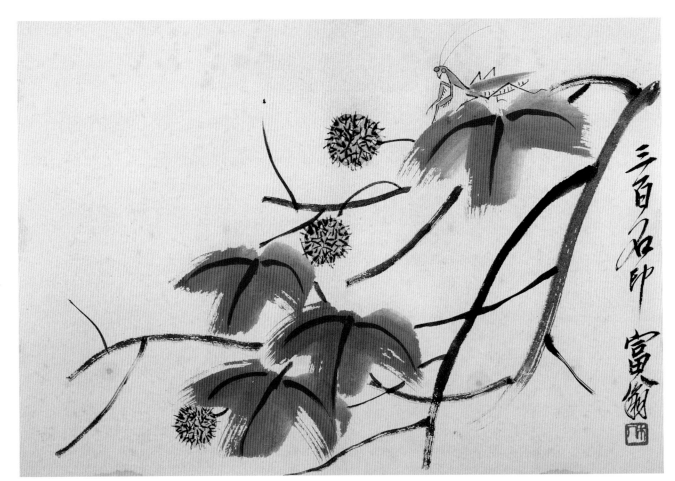

秋叶螳螂

尺寸不详　私人藏

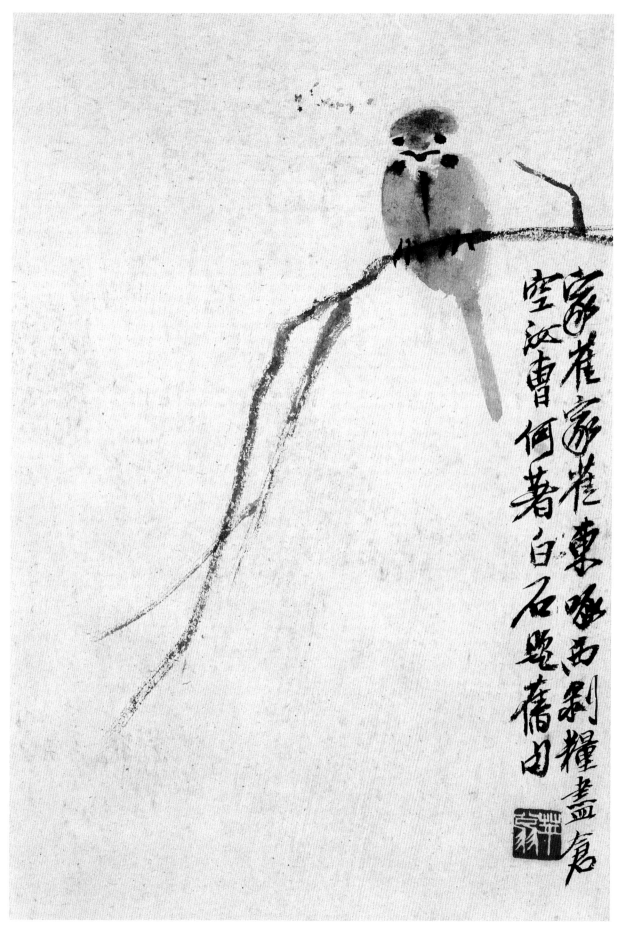

家雀家雀东啄西剥糧盡倉
空汪曹何著白石翁題舊句

家 雀
尺寸不详　私人藏

鸡雏蚂蚱

尺寸不详　私人藏

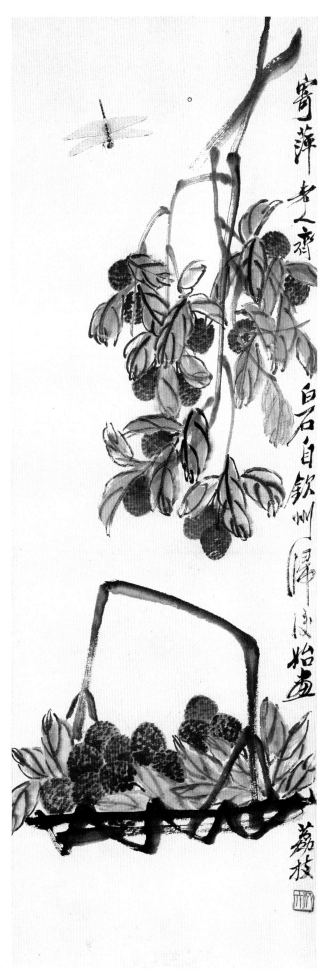

荔枝蜻蜓

138cm×33cm　中国美术馆藏

蛾（册页）

尺寸不详　私人藏

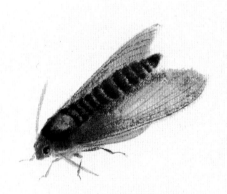

蛾（册页）

尺寸不详　私人藏

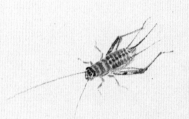

蟋　蟀（册页）

尺寸不详　私人藏

昆 虫 (册页)

尺寸不详　私人藏

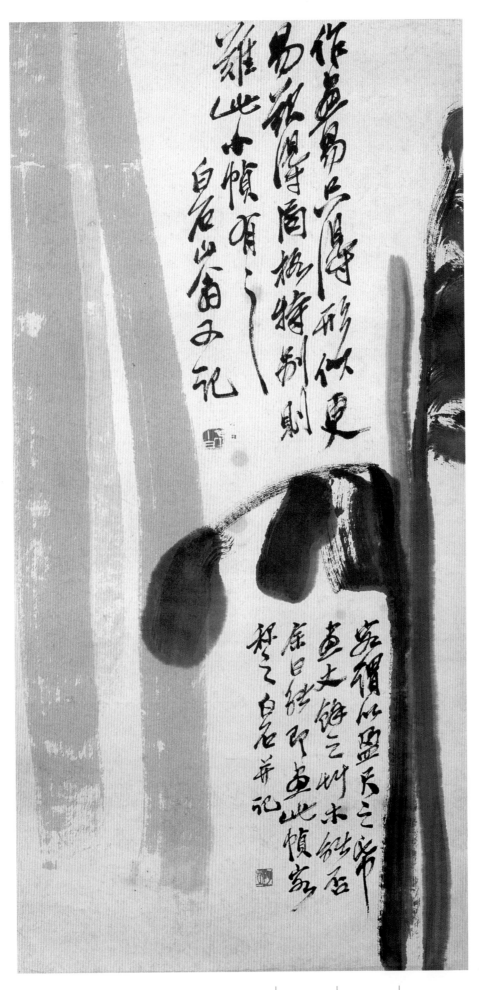

蕉　叶

尺寸不详　私人藏

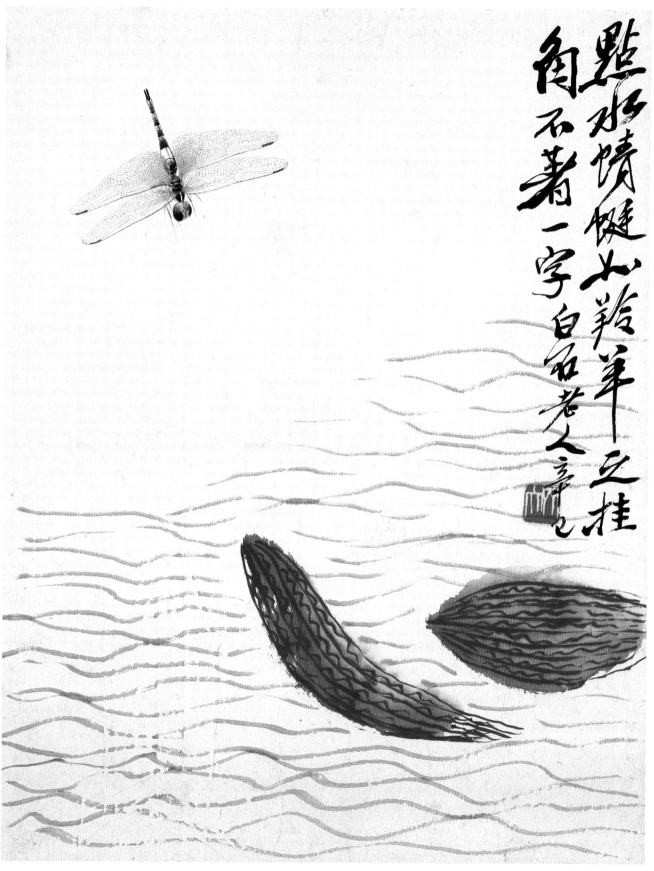

蜻 蜓

34cm×29.5cm　北京文物商店藏

红 柿

尺寸不详 私人藏

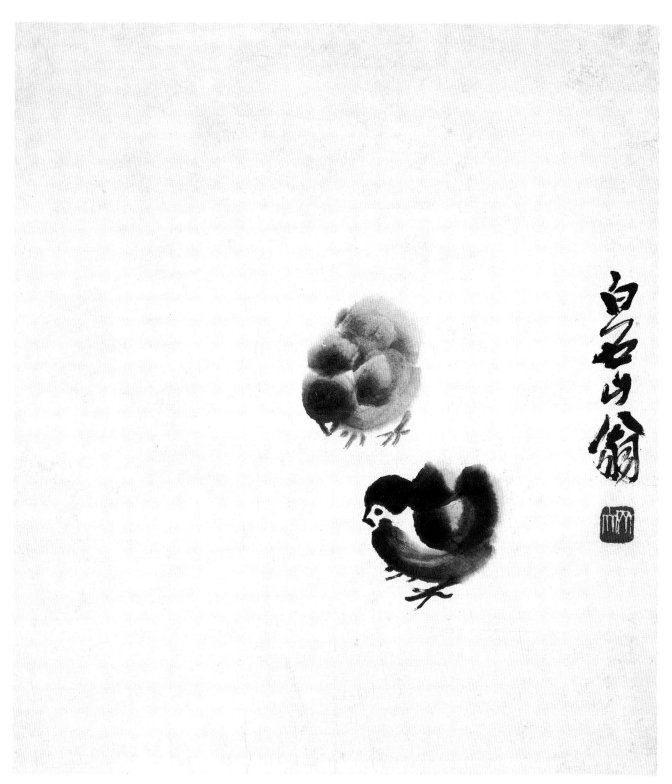

雏 鸡

135cm×34.5cm　北京画院藏

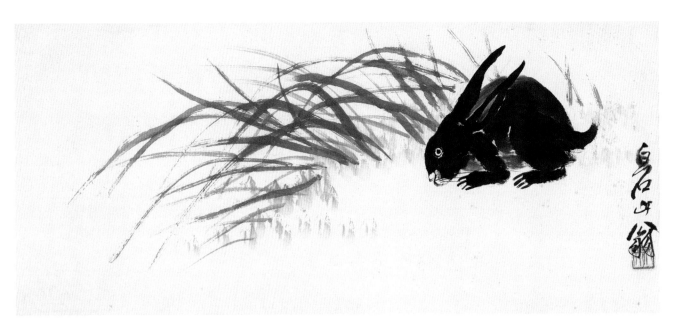

兔

尺寸不详 私人藏

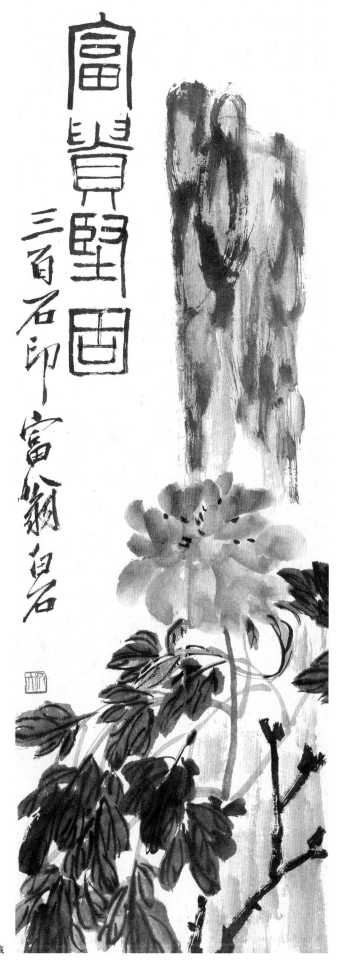

宝贵坚固

99.5cm×33.5cm　北京市文物商店藏

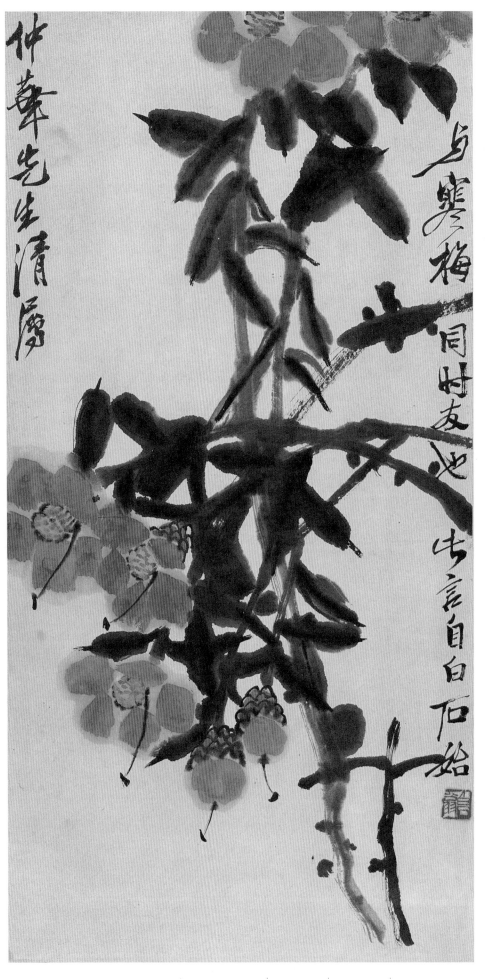

山茶

65.5cm×33.5cm　北京市文物商店藏

荷 花

尺寸不详　私人藏

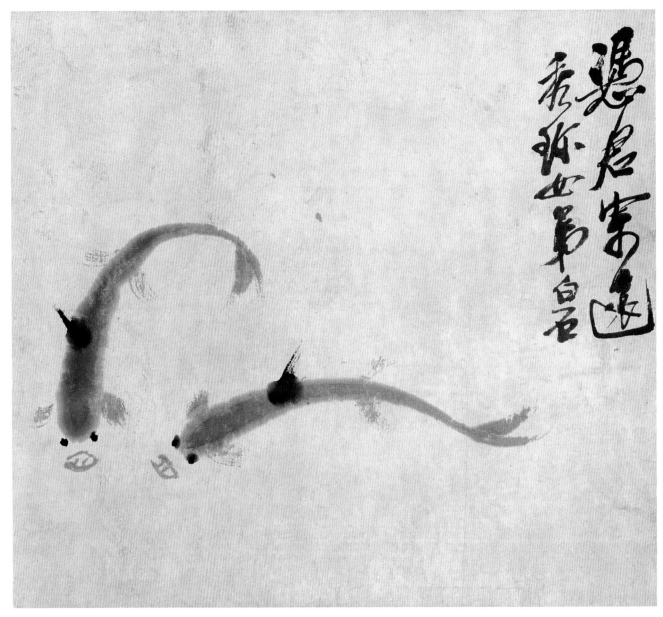

双 鱼

尺寸不详 私人藏

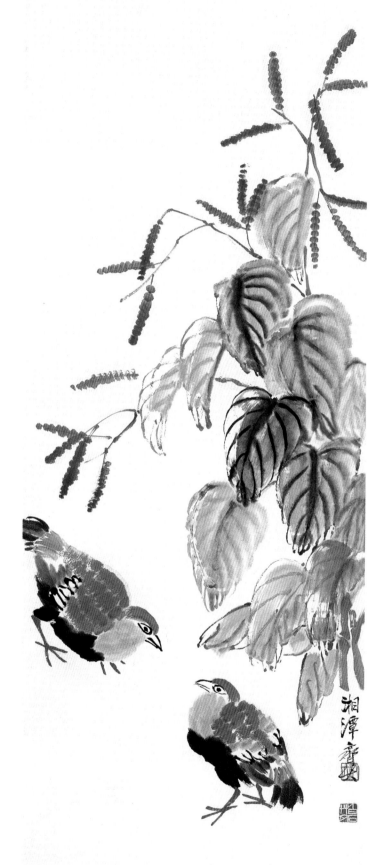

蓼花竹鸡

102cm×34cm　北京市文物商店藏

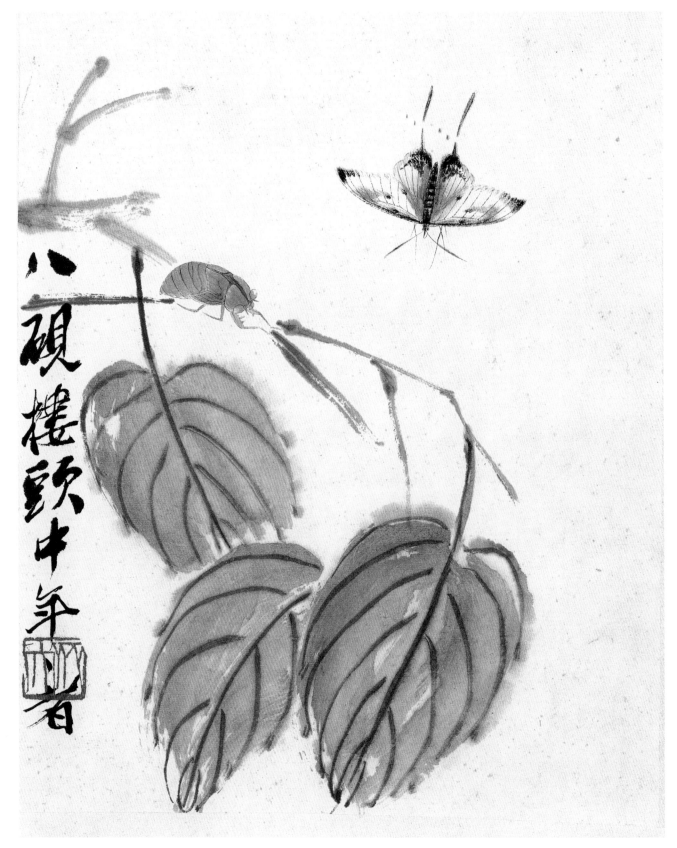

蝴蝶蝉蜕 (册页之一)

29.5cm×23.5cm　北京市文物商店藏

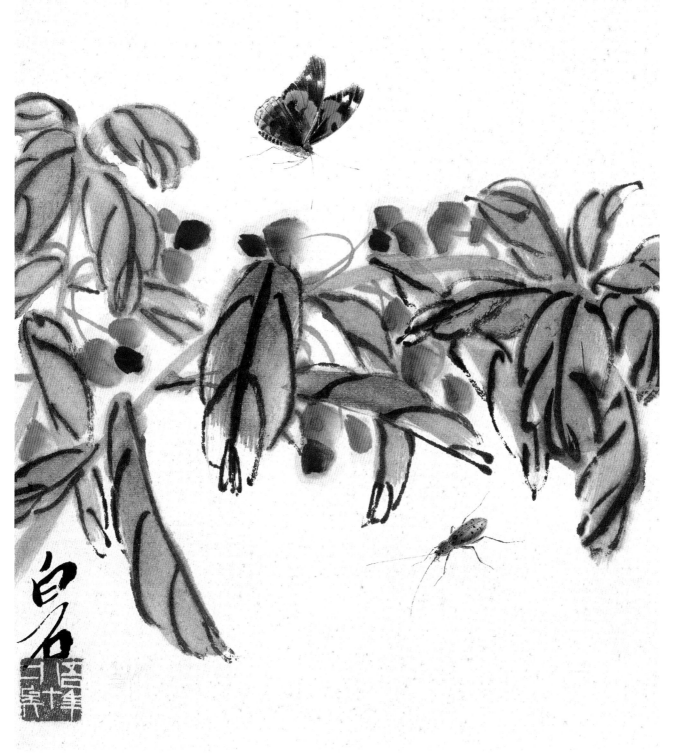

蝴蝶凤仙 (册页之二)

29.5cm×23.5cm　北京市文物商店藏

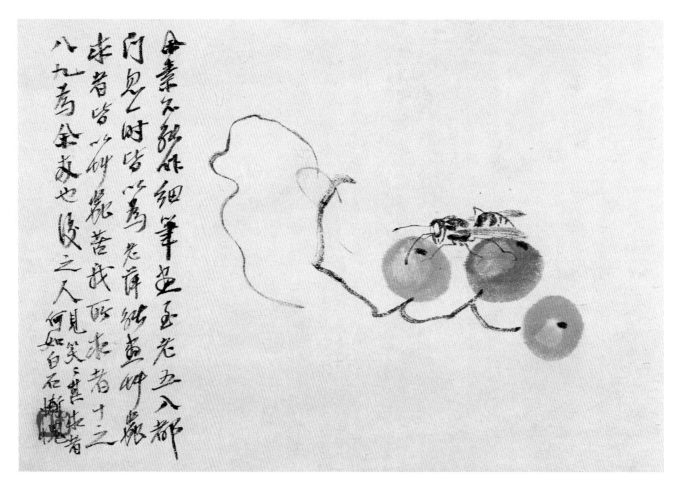

葡萄马蜂（册页）

13cm×18.5cm　北京市文物商店藏

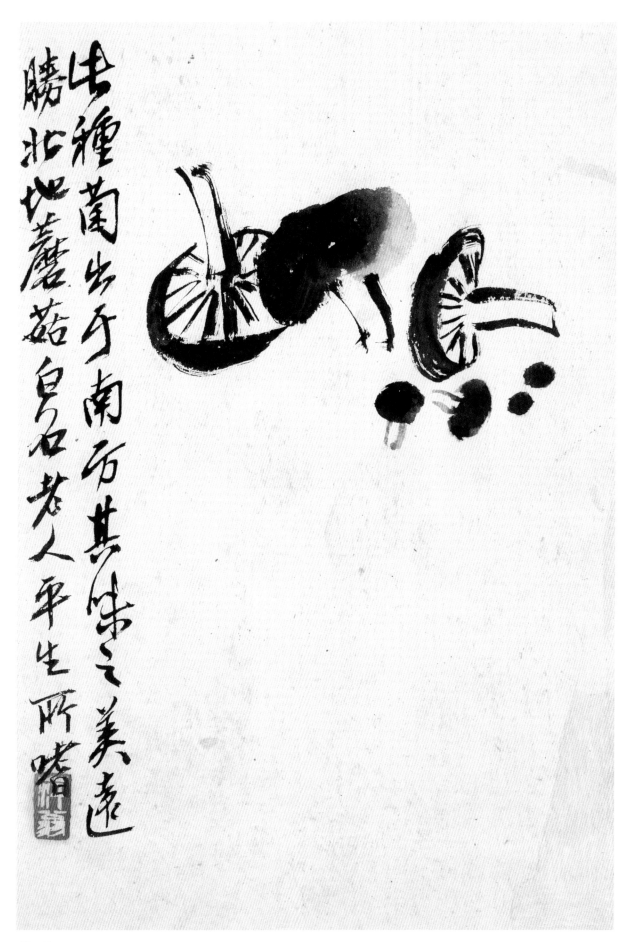

此種菌出于南方其味之美遠
勝北地蘑菇白石老人平生所嗜

蘑菇（册页）
尺寸不详　私人藏

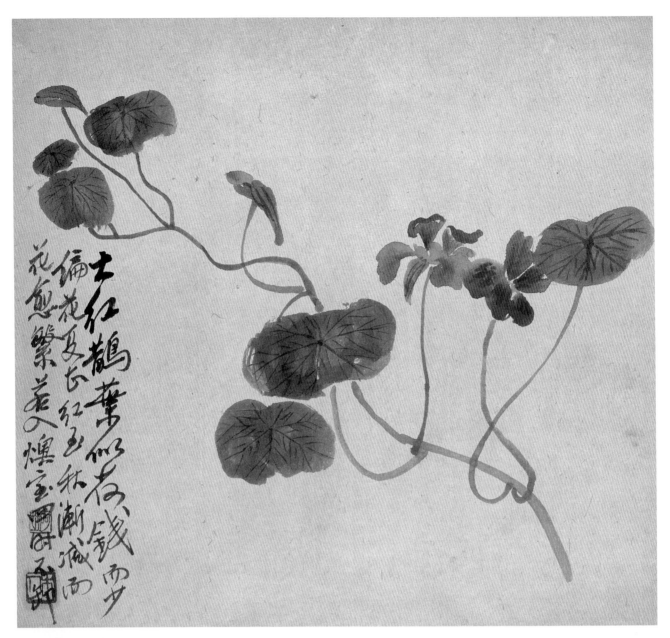

大红鹳 (册页之一)

尺寸不详　私人藏

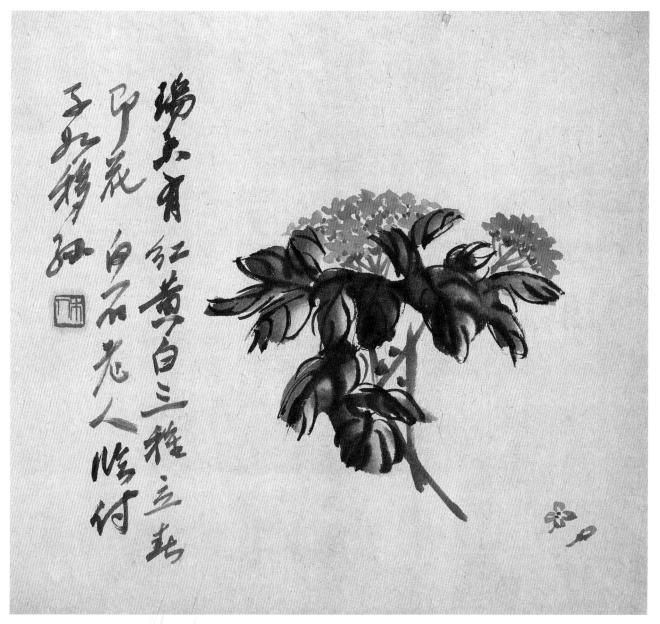

瑞 香 (册页之二)

尺寸不详 私人藏

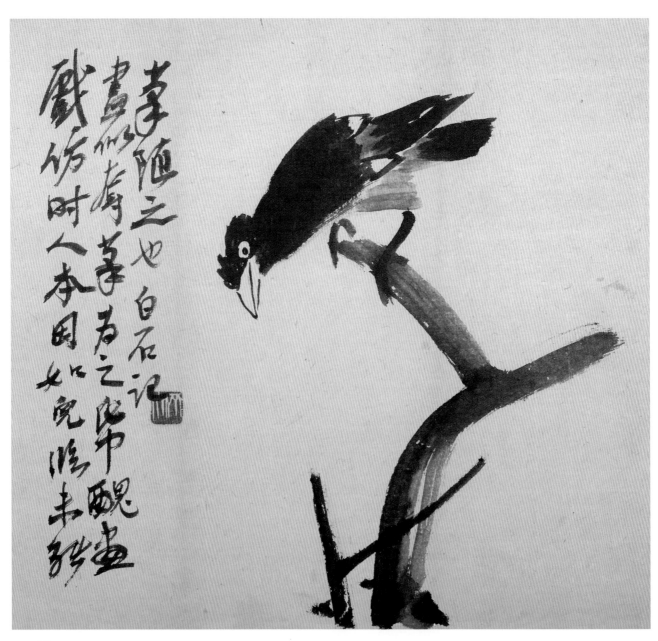

八 哥

尺寸不详　私人藏

寄萍堂上老人齐白石

居京华第廿又八年

瓶花文具

133cm×37cm　**1947年**

中国美术馆藏

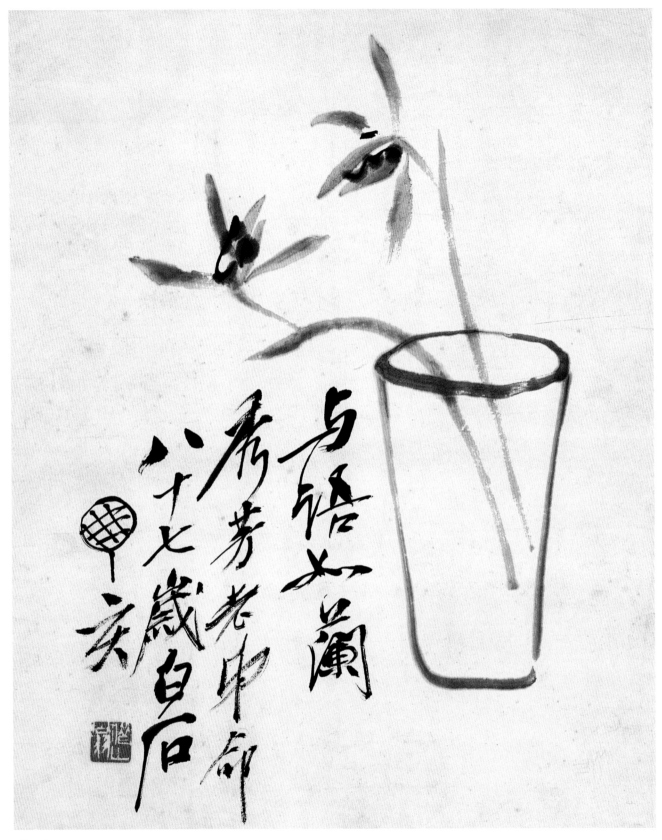

兰 花 (册页)

32cm×25cm **1947年**

私人藏

残荷蜻蜓

54cm×30cm　**1947年**

私人藏

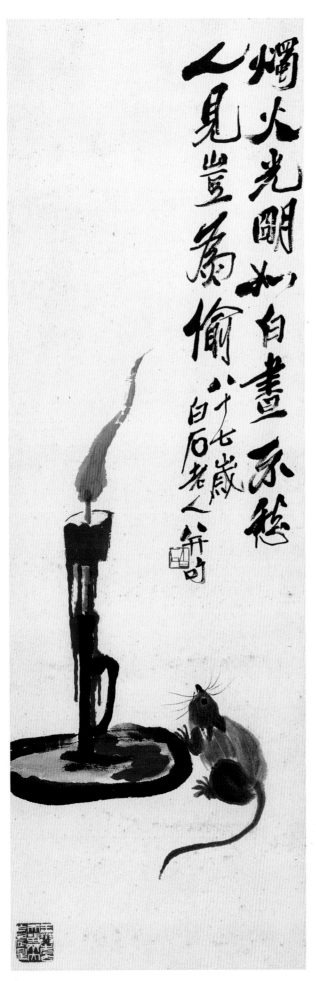

烛鼠图

120cm×33cm　　1947年

中央美术学院附中藏

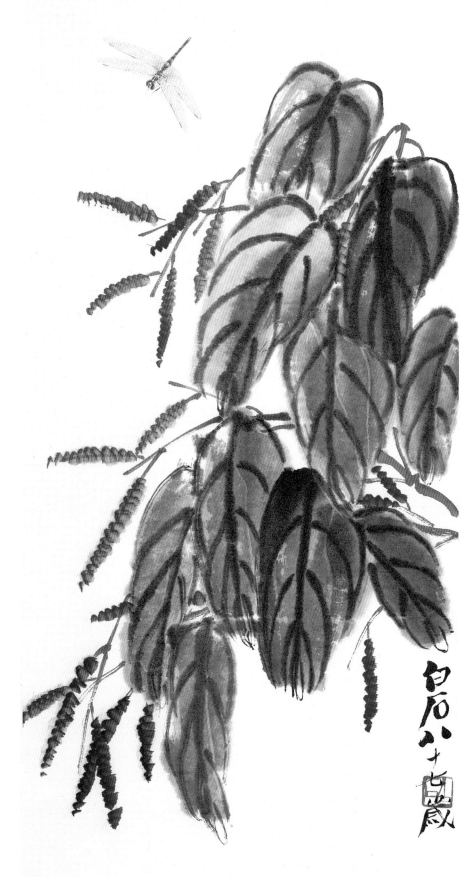

红蓼蜻蜓

70cm×33cm　**1947年**

中国美术馆藏

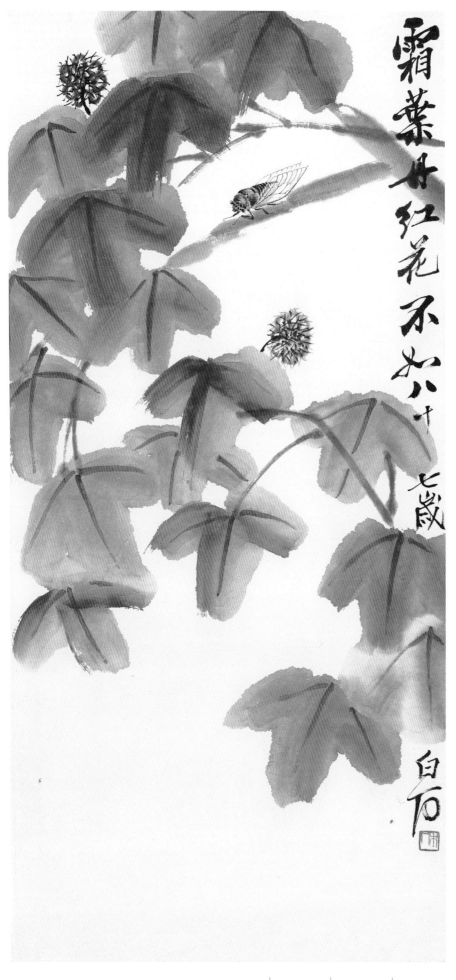

霜葉丹紅花不如六十七歲

白石

枫叶秋蝉
70cm×32cm　1947年
中国美术馆藏

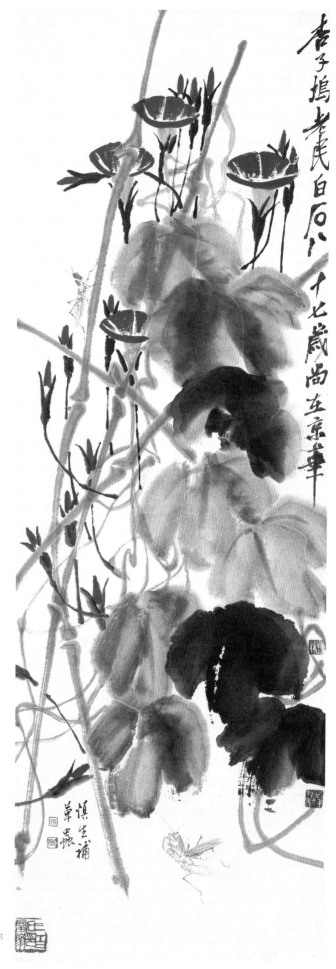

牵牛花

101cm×34cm　**1947年**

中国美术馆藏

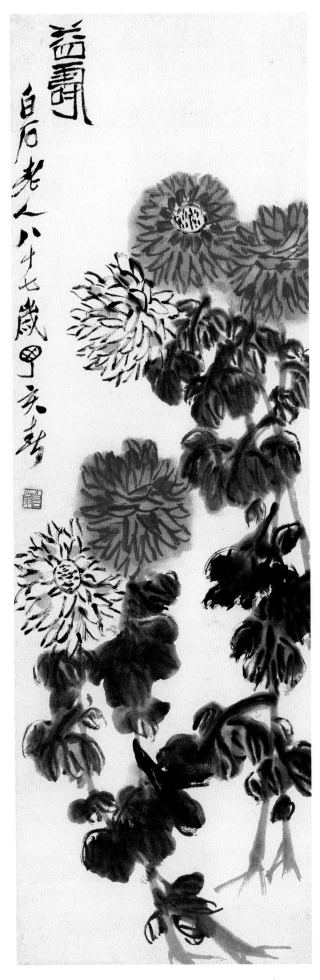

齐白石画集

益 寿

尺寸不详　1947年

私人藏

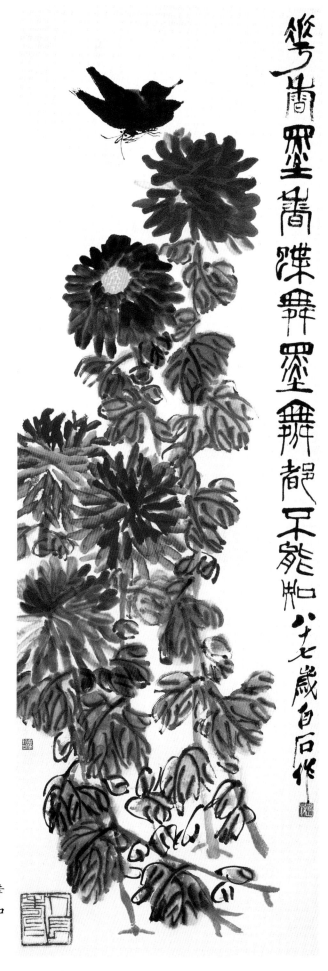

花香墨香蝶舞
墨舞都不能知

105cm×35cm　**1947年**

中国美术馆藏

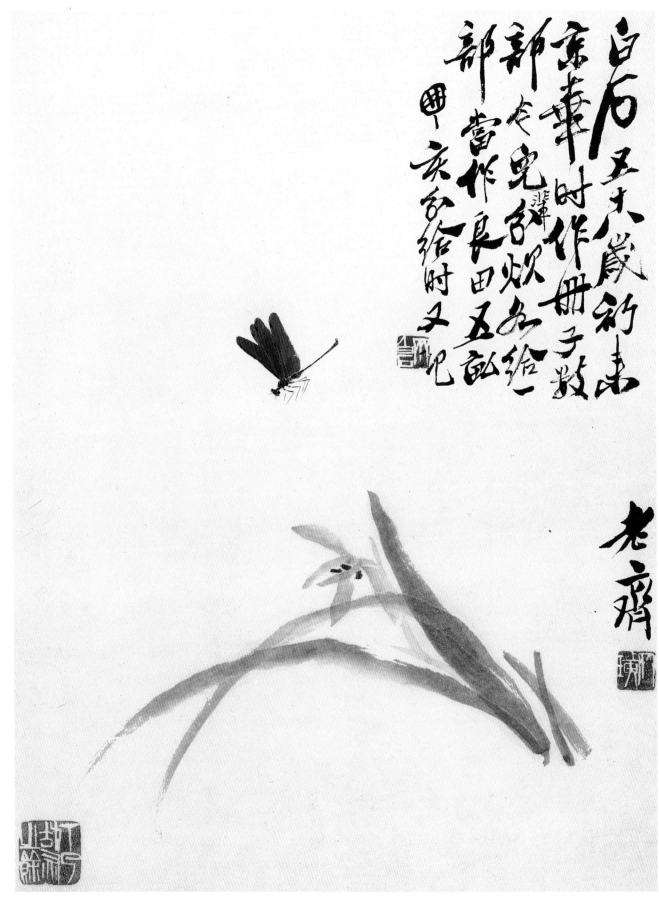

兰　花（花卉草虫册页之一）

45cm×34cm　**1947年**

北京市文物公司藏

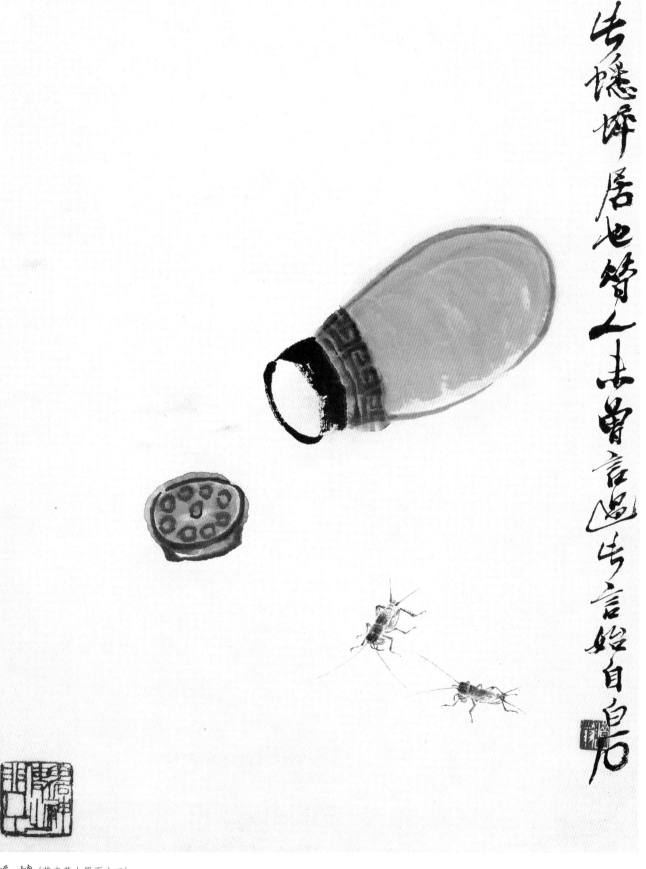

蟋 蟀 (花卉草虫册页之二)

45cm×34cm **1947年**

北京市文物公司藏

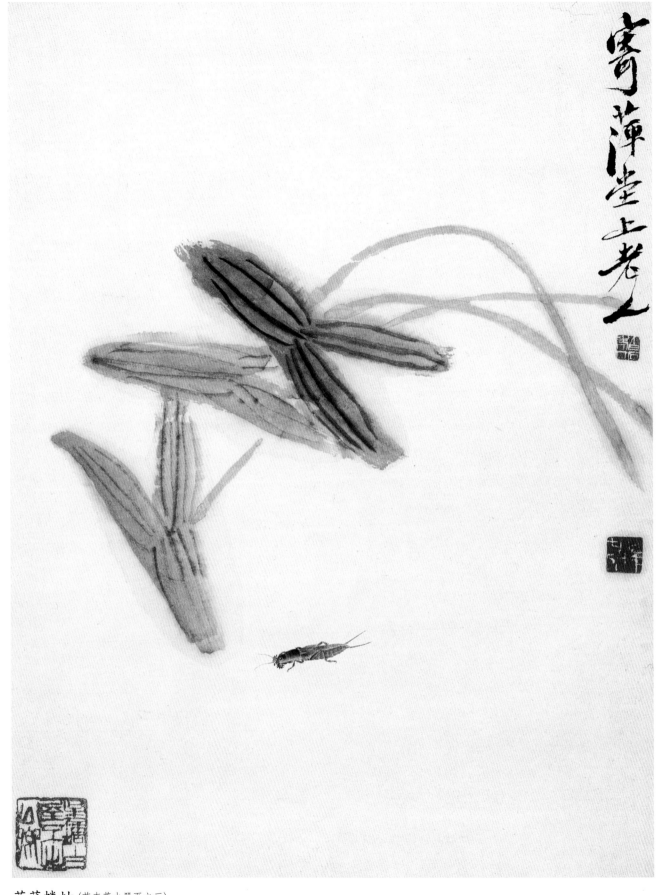

茨菰蝼蛄 (花卉草虫册页之三)

45cm×34cm　**1947年**

北京市文物公司藏

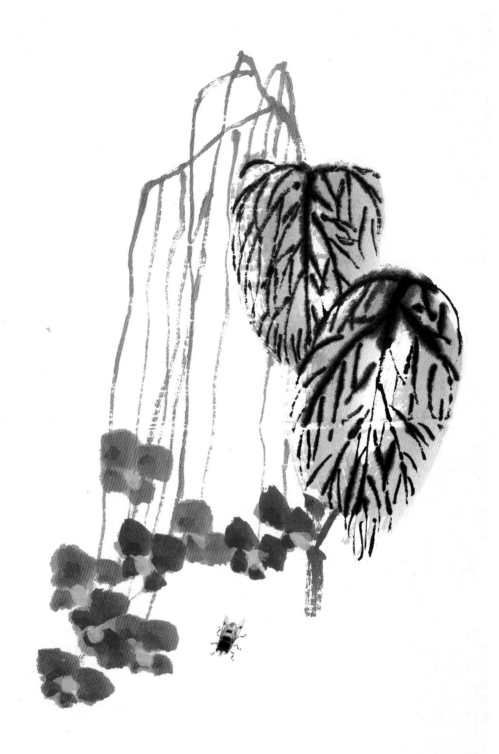

海棠花 · 蜜蜂 (花卉草虫册页之六)

45cm×34cm　**1947年**

北京市文物公司藏

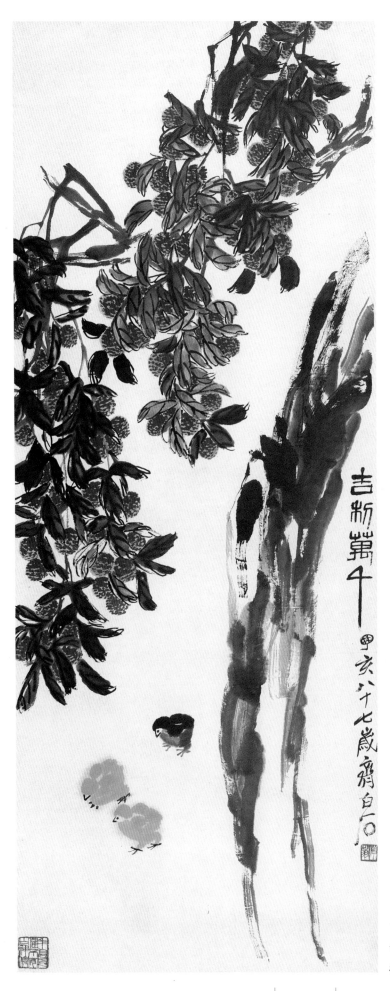

吉利万千

吉利万千

151.5cm×60cm　**1947年**

北京市文物公司藏

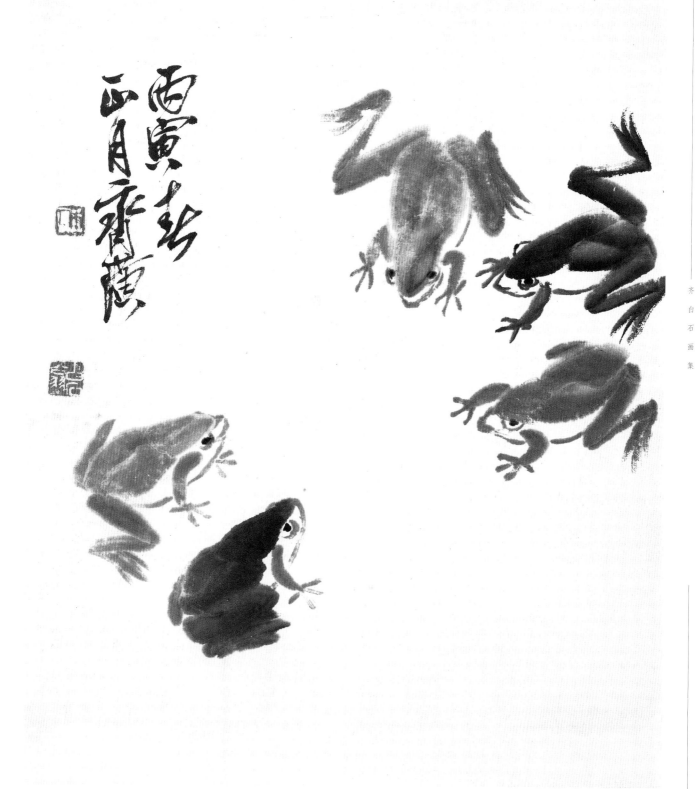

蛙戏图

31.5cm×24.5cm　　1947年

私人藏

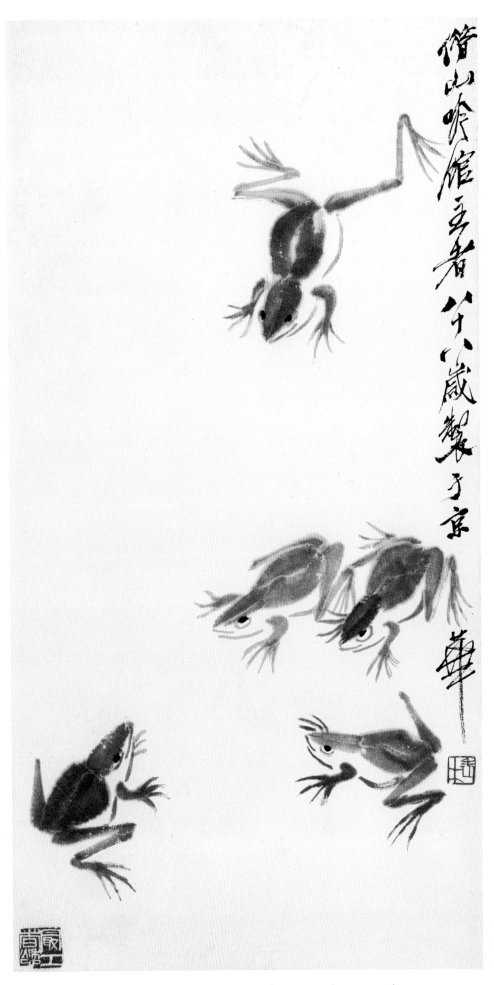

蛙戏图

67cm×34.3cm　1948年

中国美术馆藏

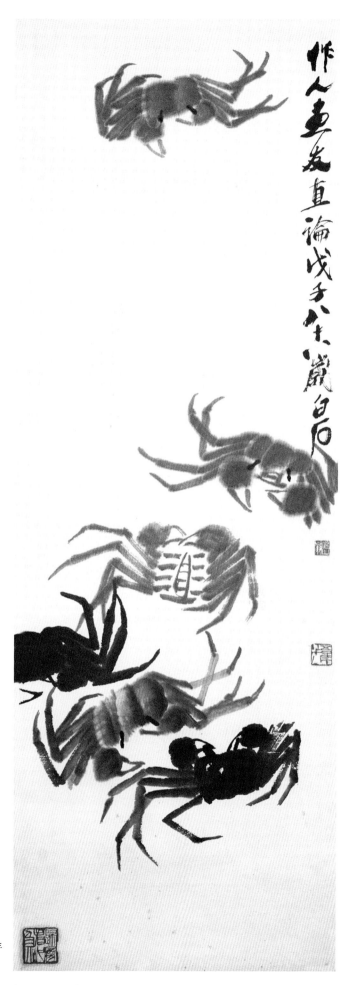

螃蟹

100cm×33cm 1948年

私人藏

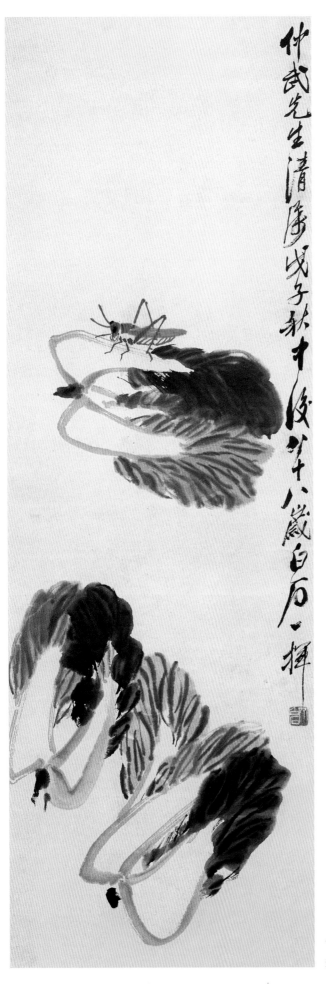

白　菜

118cm×40cm　　1948年

天津艺术博物馆藏

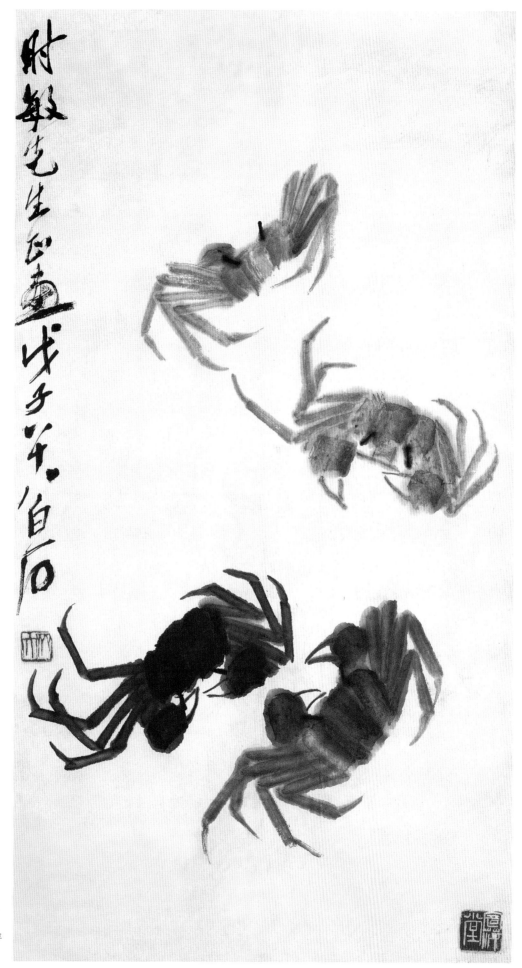

蟹

尺寸不详　1948年

私人藏

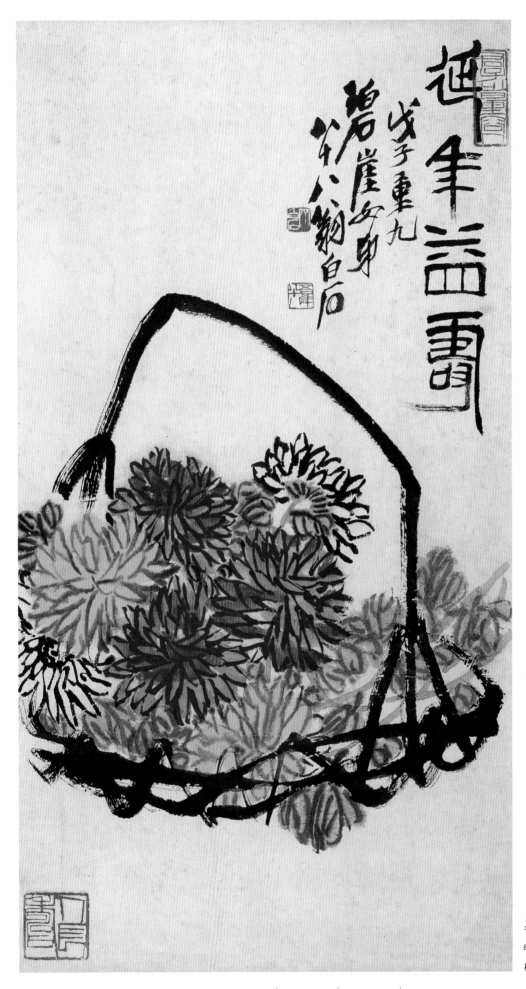

延年益寿

80cm×43.5cm　**1948年**

私人藏

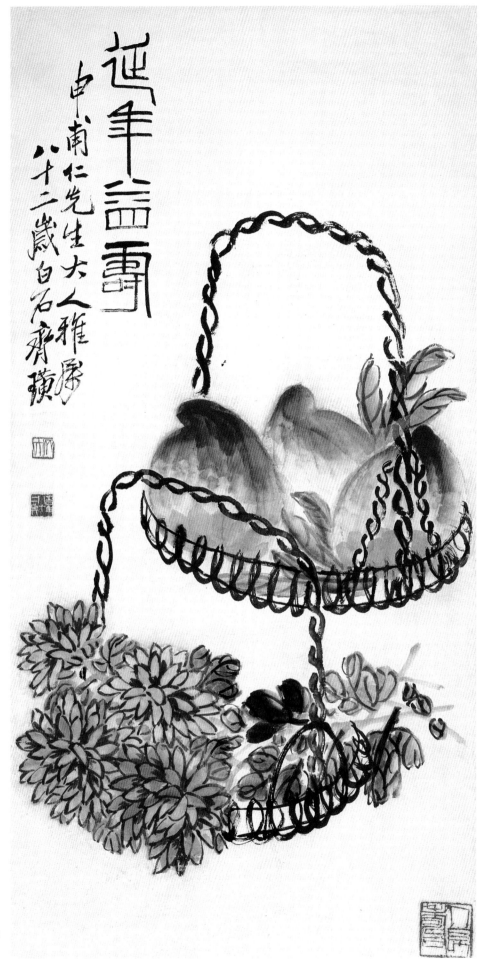

延年益寿

80cm×43.5cm　**1948年**

北京市文物公司藏

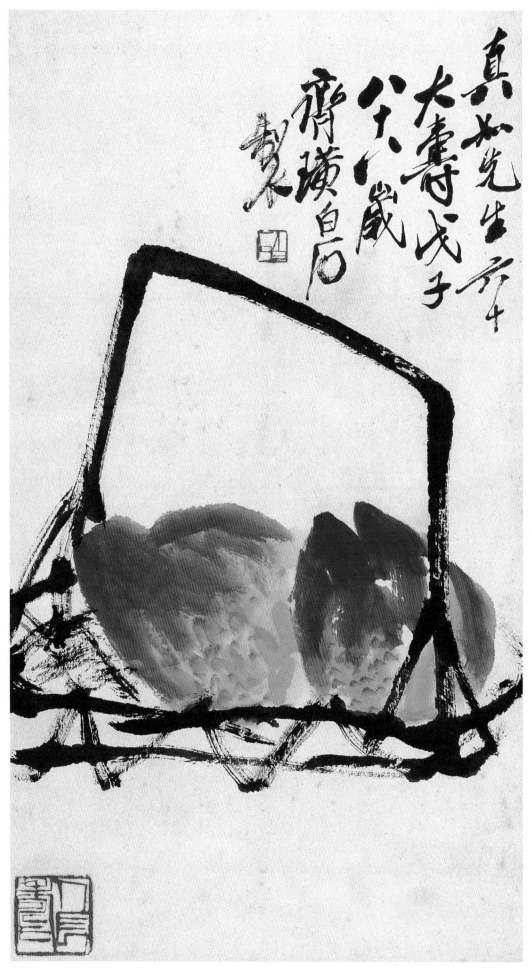

真如先生六十　齊璜白石製　大壽戊子八十八歲

桃

105cm×34.5cm　1948年

中国美术馆藏

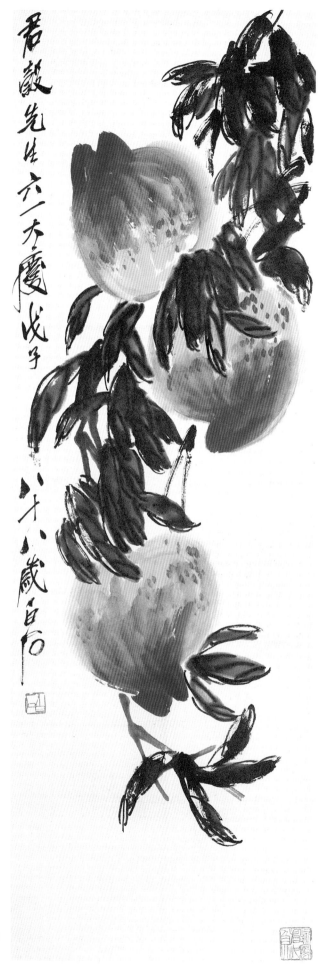

桃

105cm×34.5cm　**1948年**

中国美术馆藏

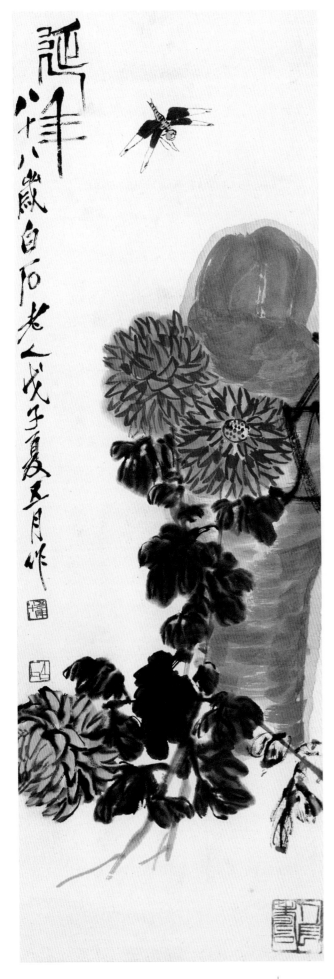

延 年

118.5cm×40cm　　**1948年**

北京市文物商店藏

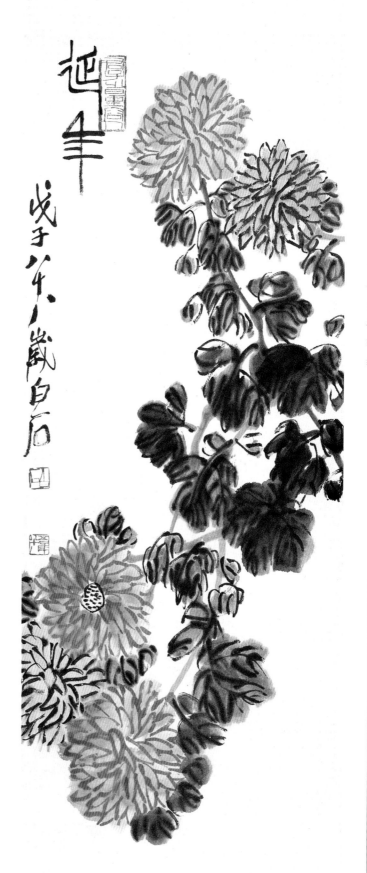

延 年

尺寸不详 1948年

私人藏

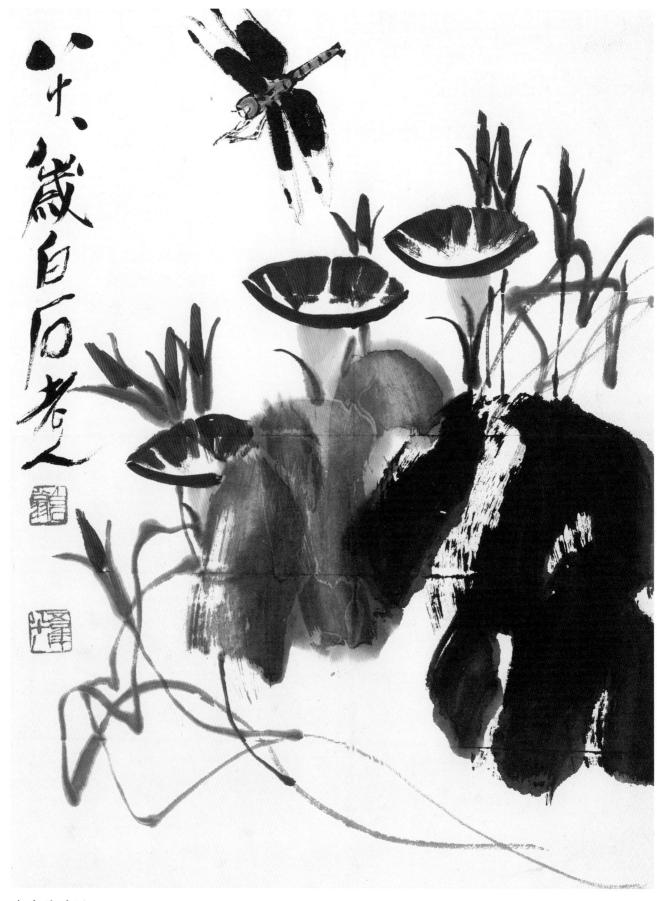

牵牛花蜻蜓

45cm×34cm　**1948年**

北京市文物公司藏

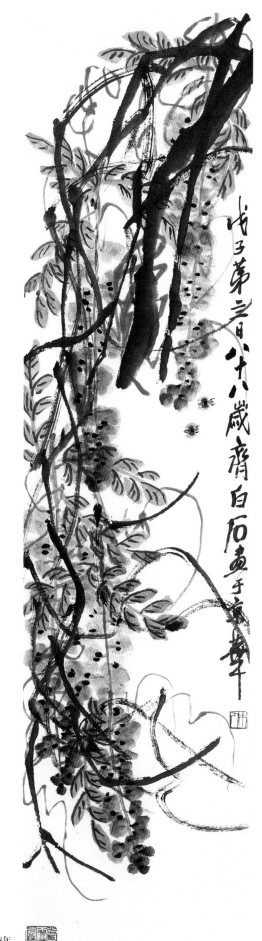

紫藤蜜蜂

185.7cm×33.6cm　**1948年**

中国美术馆藏

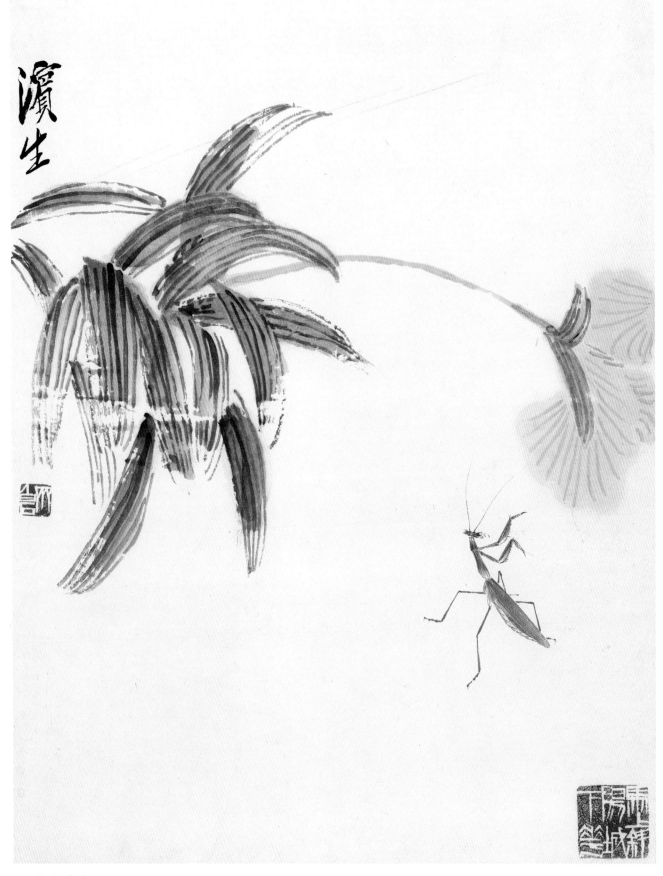

蝴蝶兰螳螂 (花卉草虫册页之一)

45cm×34cm　1948年

北京市文物公司藏

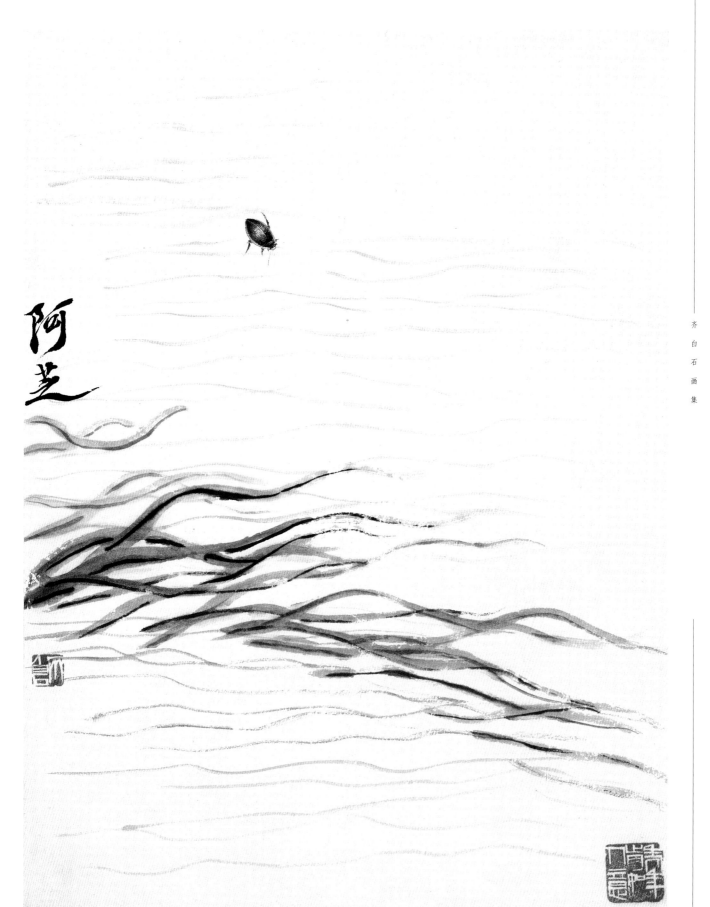

水草游虫 (花卉草虫册页之四)

45cm×34cm **1948年**

北京市文物公司藏

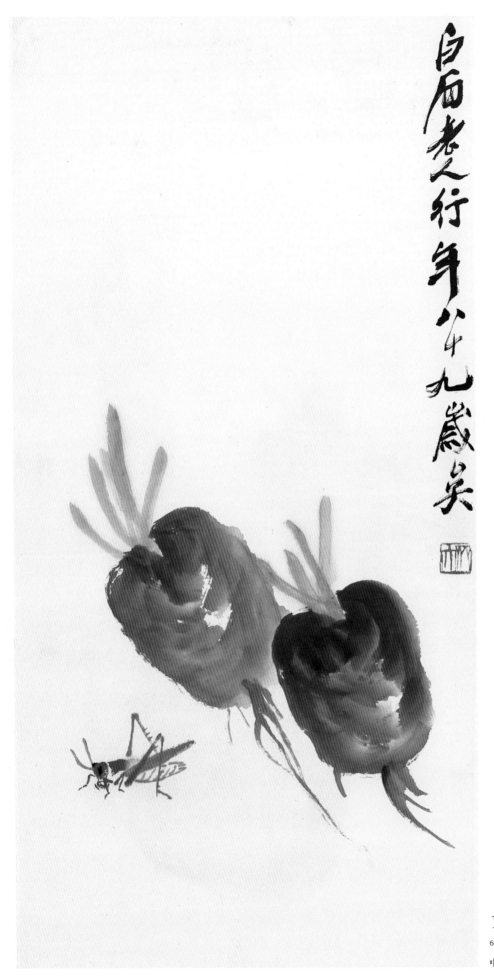

萝卜蚂蚱

68cm×33.5cm　**1949年**

中国美术馆藏

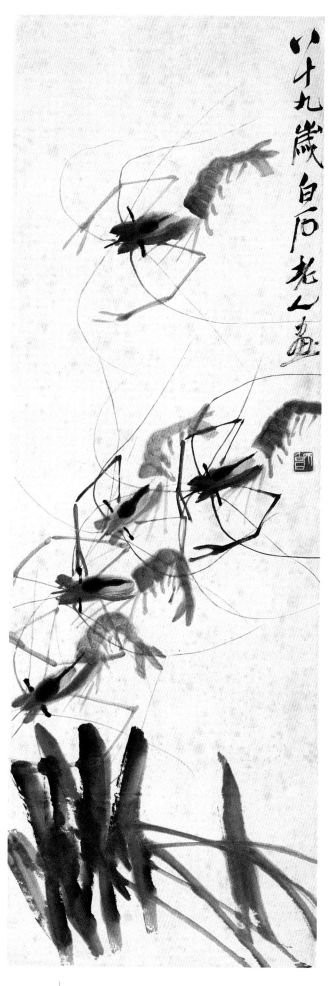

茨菰群虾

尺寸不详　1949年

私人藏

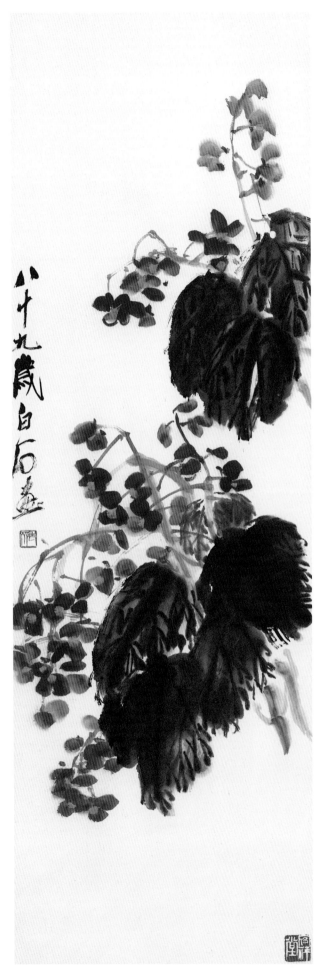

海 棠

106cm×34.5cm **1949年**

中国美术馆藏

荷 花

尺寸不详　1949年

私人藏

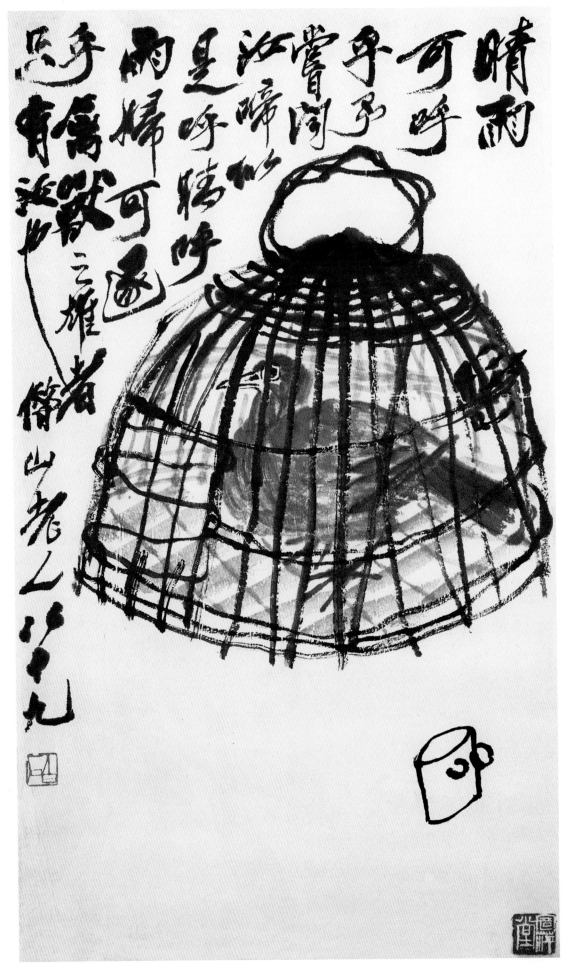

晴雨可呼可呼乎子嘗問江啼红是呼晴可逐雨归可逐照乎翰扇欲戴三雄者俗山龙人八九

笼鸠图

62cm×36cm　1949年

私人藏

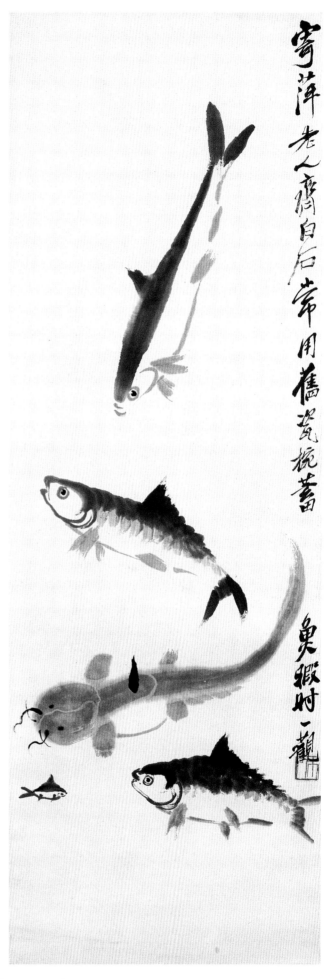

群 鱼

尺寸不详 约20世纪40年代晚期

私人藏

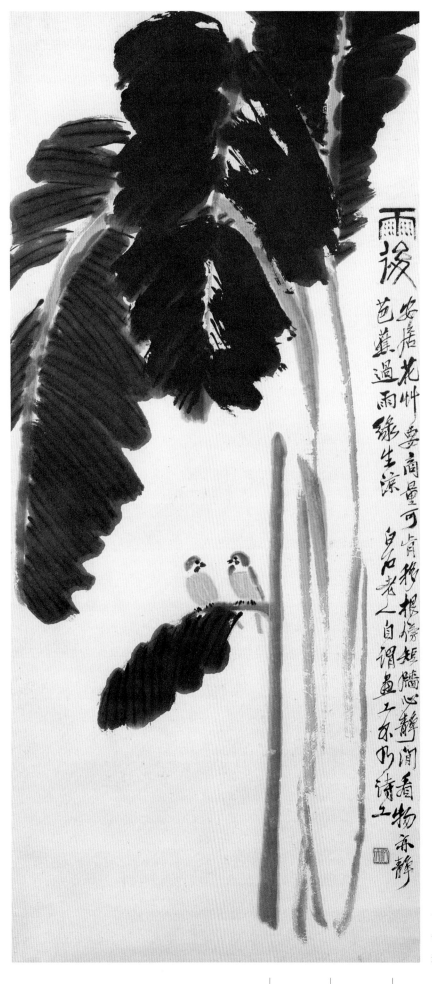

雨 后

137cm×61.5cm　约20世纪40年代晚期

天津艺术博物馆藏

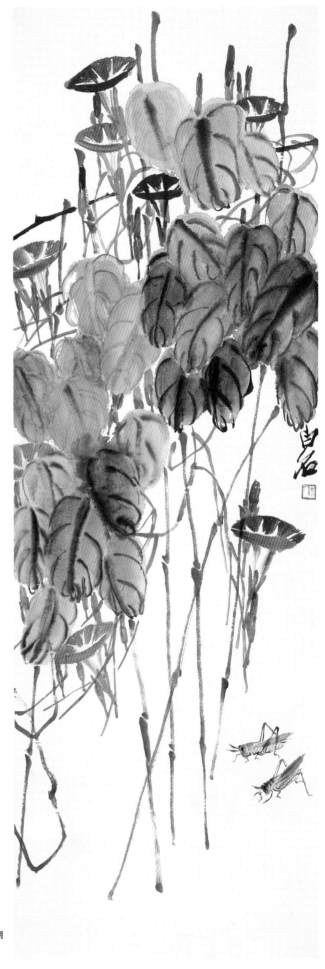

牵牛花

100cm×33cm　约20世纪40年代晚期

中国美术馆藏

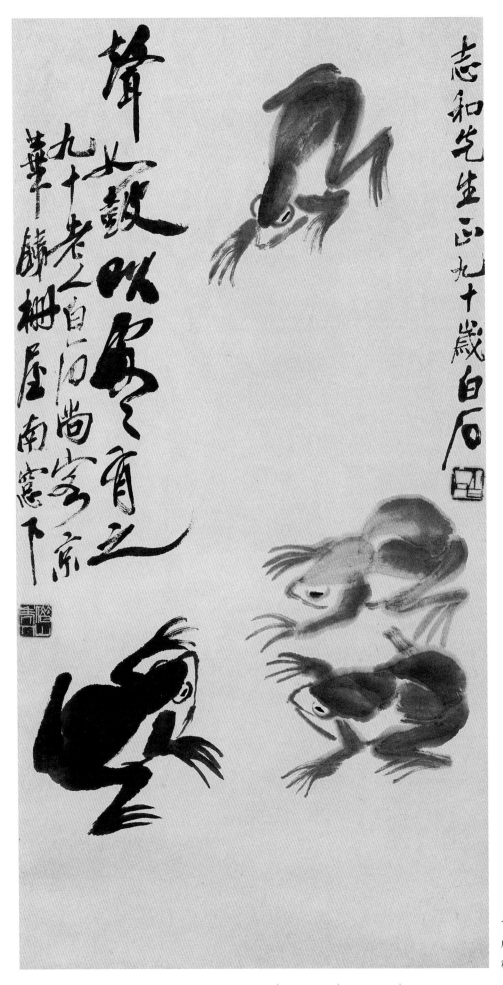

青蛙

尺寸不详　约20世纪40年代晚期

私人藏

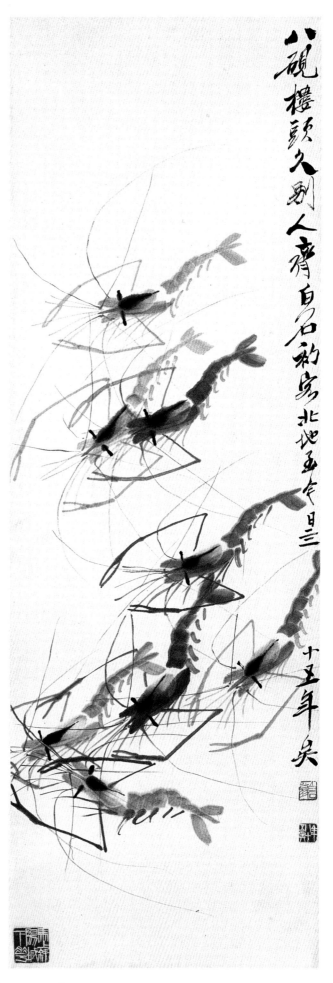

虾

尺寸不详　约20世纪40年代晚期

私人藏

贝叶工虫

尺寸不详　约20世纪40年代晚期

私人藏

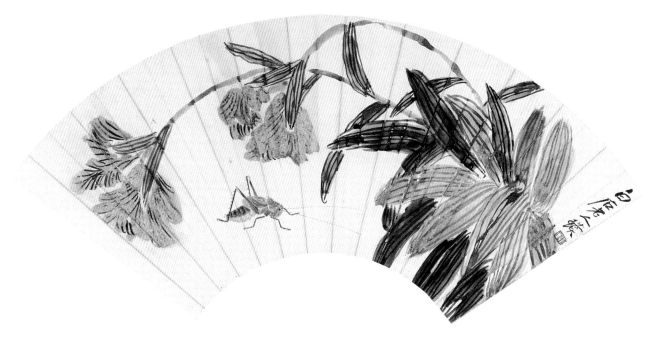

蝴蝶兰蚱蜢（扇面）

19cm×54.5cm　约20世纪40年代晚期

私人藏

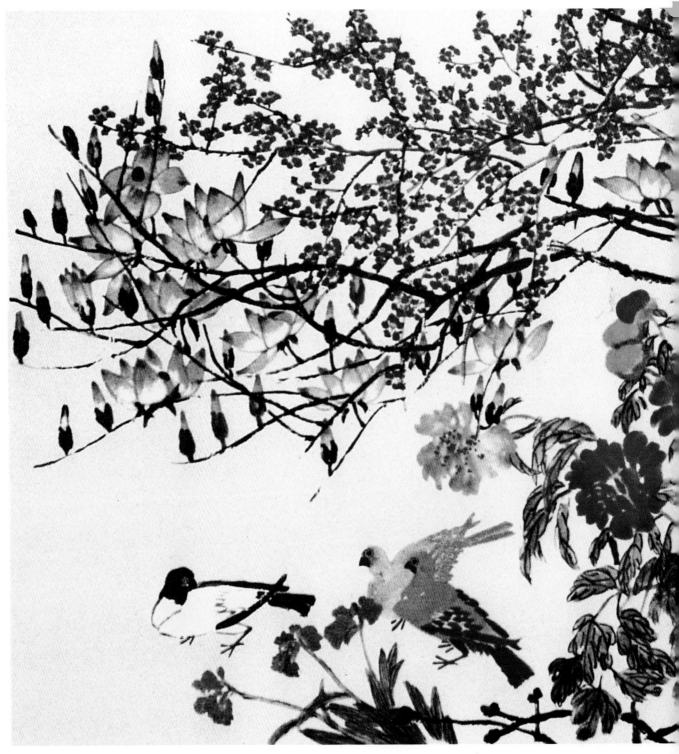

百花与和平鸽

尺寸不详　约20世纪50年代初期

私人藏

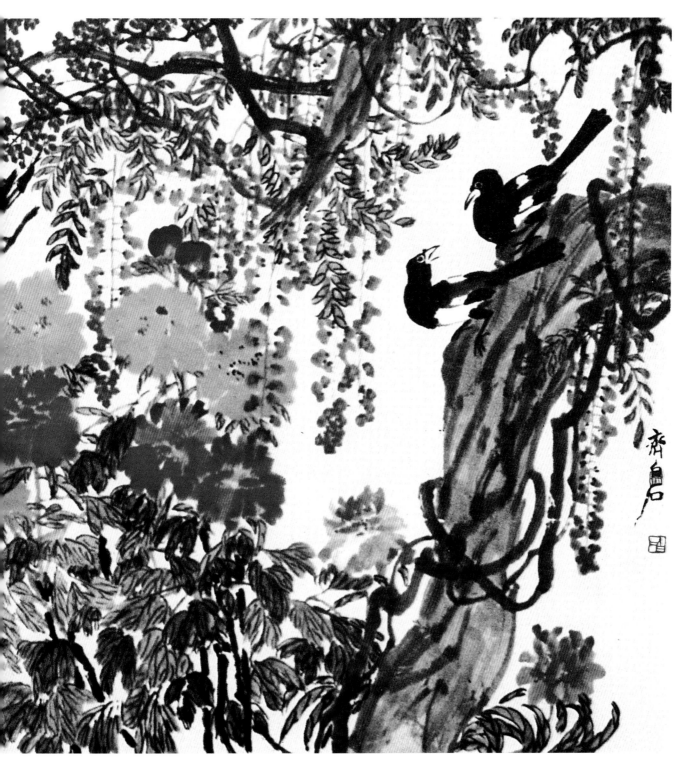

雏鸡草虫（扇面）

20cm×56cm　　**1950年　　私人藏**

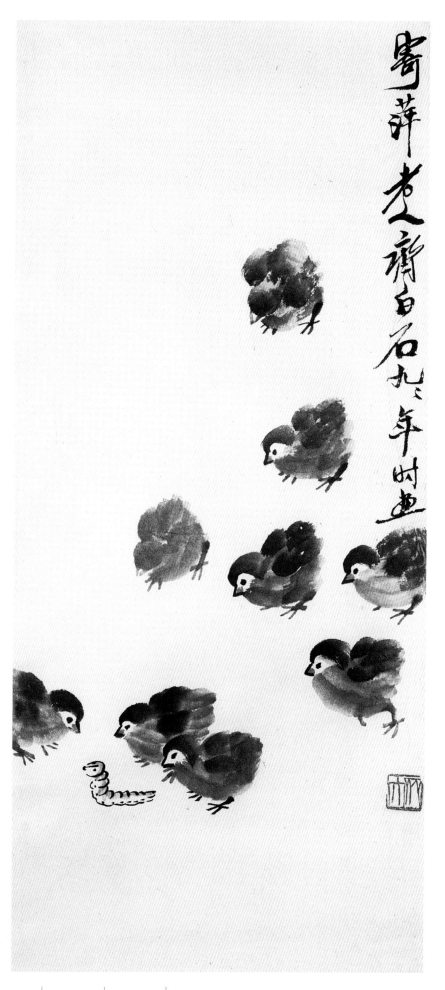

雏鸡图

尺寸不详　约20世纪50年代初期

私人藏

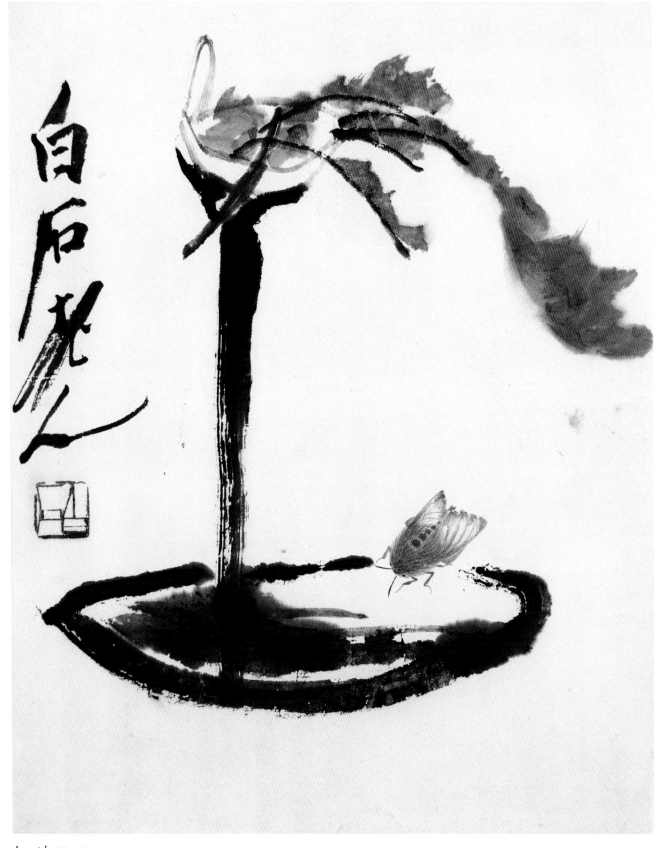

灯 蛾（草虫册页之一）

33cm×26.5cm　约1950年

荣宝斋藏

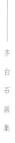

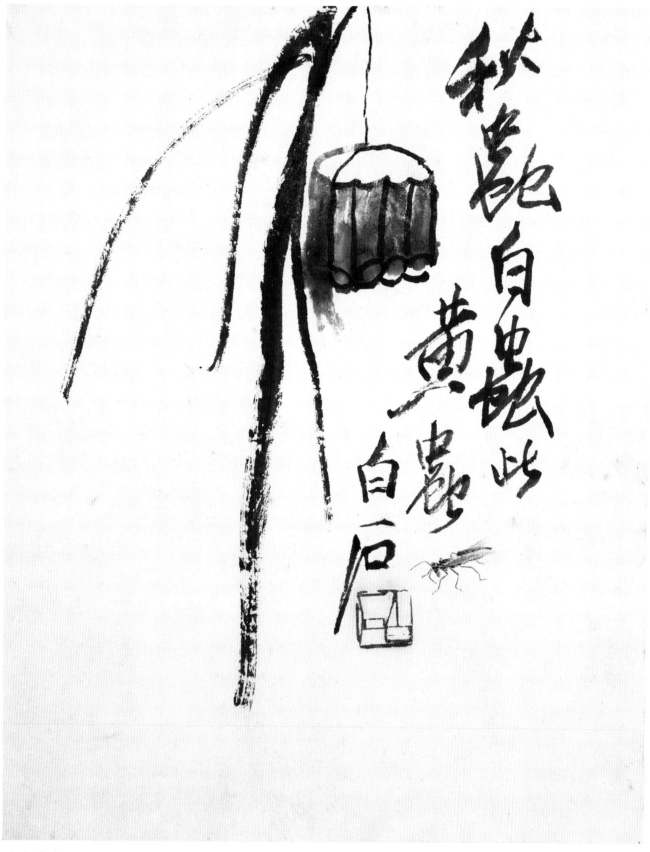

悬枝蜂窝（草虫册页之四）

33cm×26.5cm　1950年

荣宝斋藏

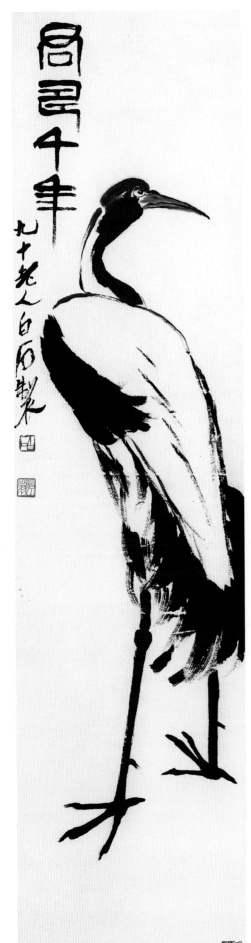

君寿千年

138cm×34cm　**1950年**

中国美术馆藏

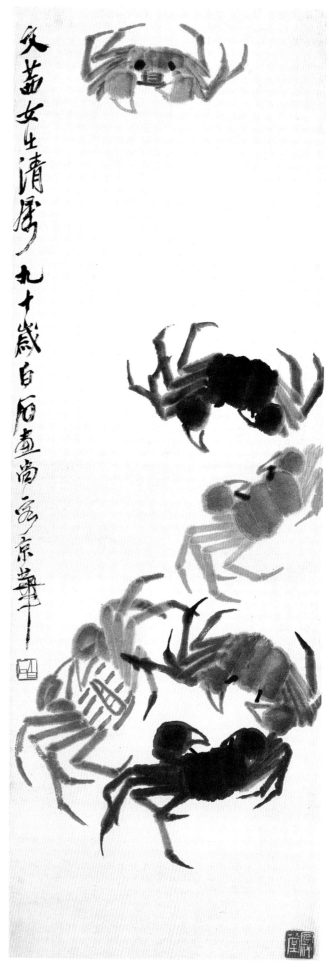

蟹

101cm×34cm　**1950年**

中国美术馆藏

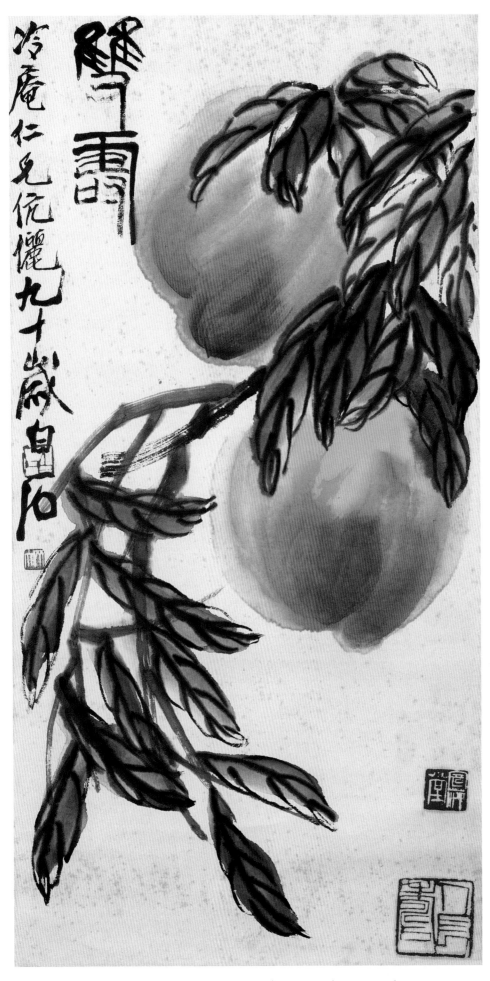

双寿图

60cm×30cm　1950年

私人藏

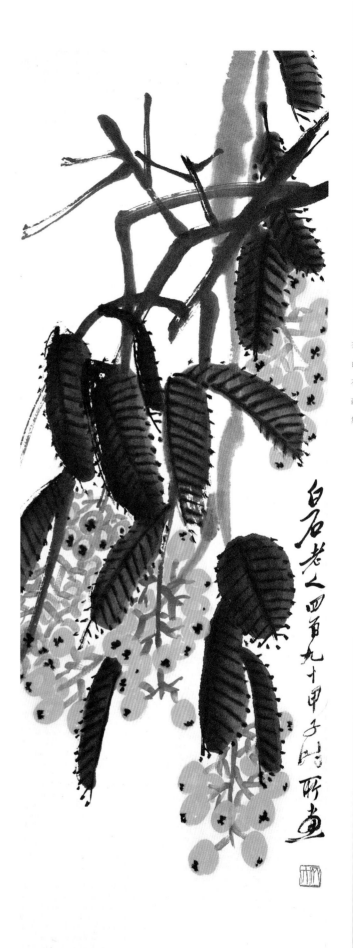

枇 杷

100cm×33cm　　**1950年**

中国美术馆藏

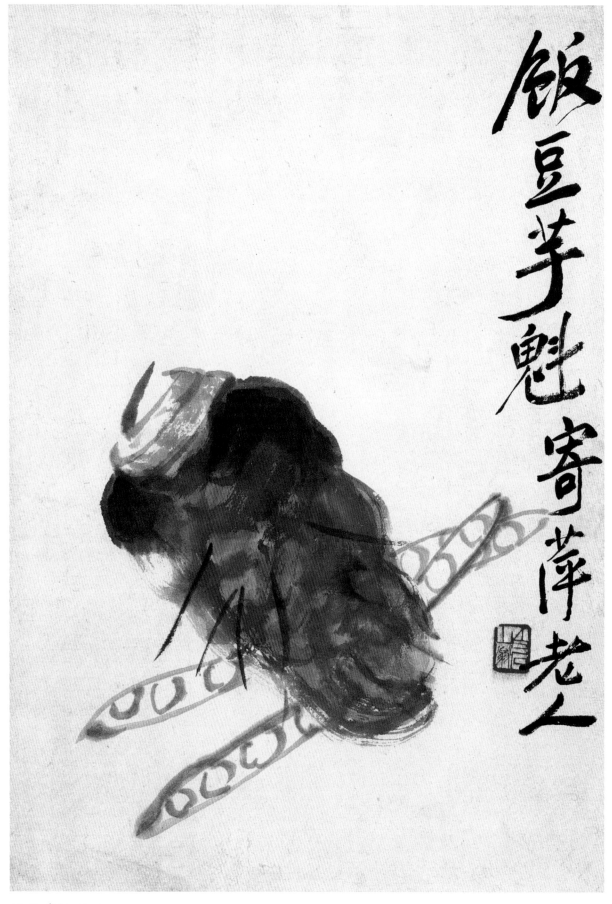

饭豆芋魁寄萍老人

饭豆芋魁（册页）

尺寸不详　约20世纪50年代初期

私人藏

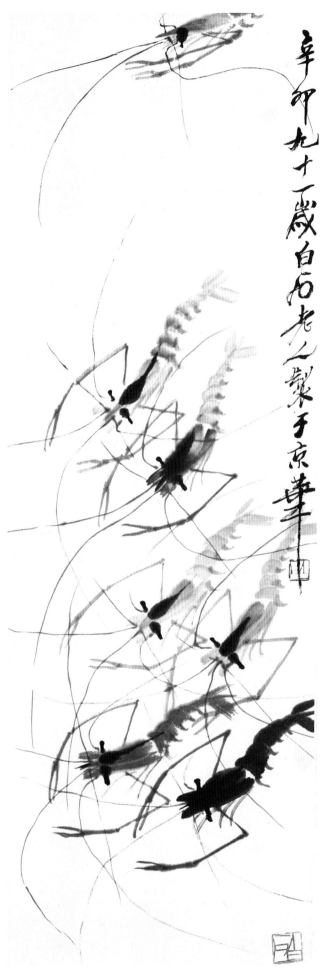

虾

尺寸不详　1951年

私人藏

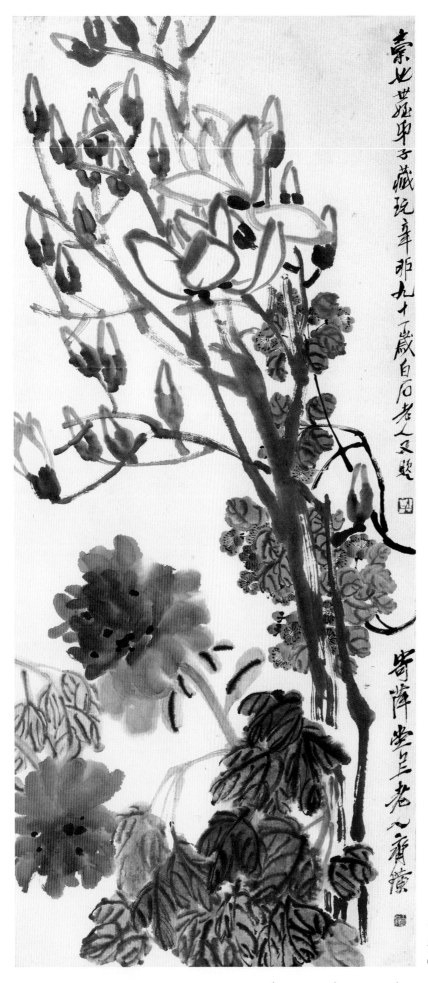

玉堂富贵

尺寸不详　1951年

中国美术馆藏

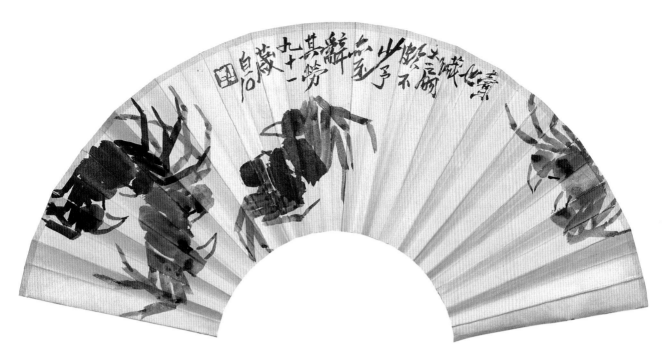

蟹（扇面）

20cm×64cm　**1951年**

私人藏

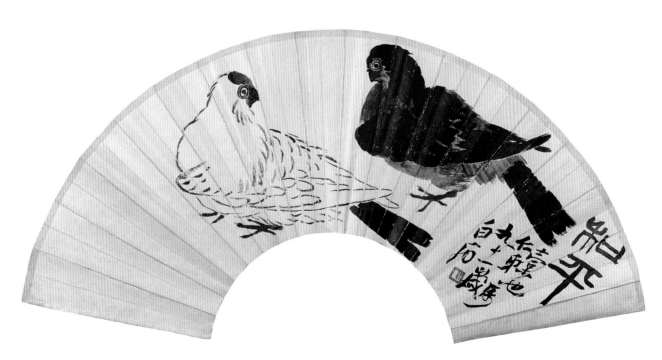

和 平（扇面）

20cm×66.5cm　**1951年**

私人藏

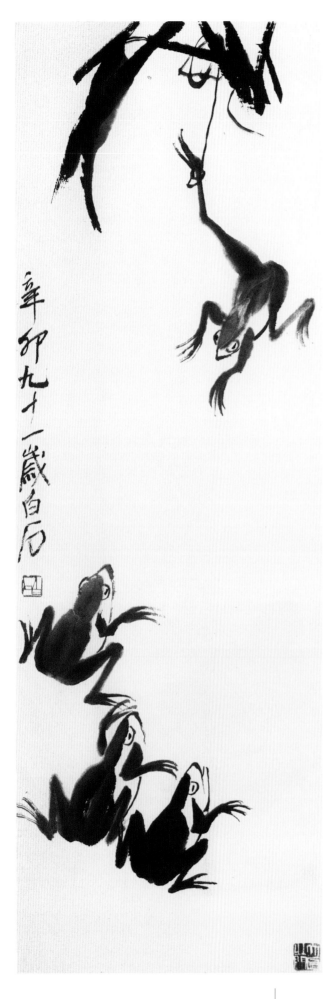

青　蛙

103.5cm×33cm　**1951年**

中国美术馆藏

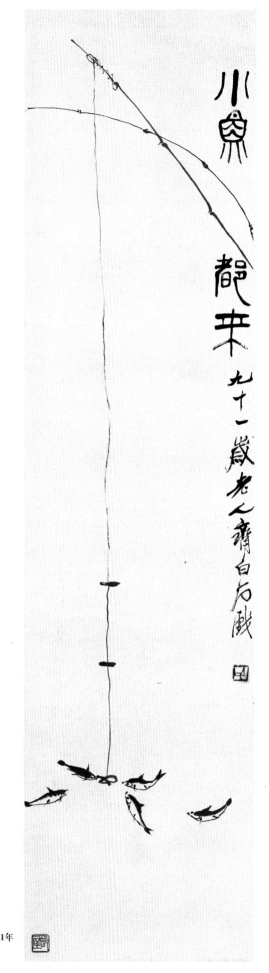

小鱼都来

137.7cm×34.4cm　1951年

中国美术馆藏

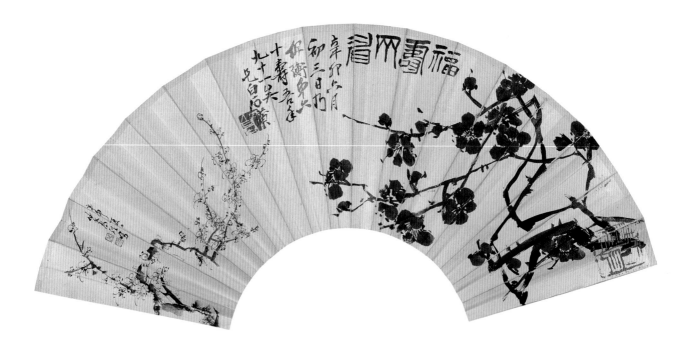

福寿齐眉（扇面）

18cm×57cm　**1951年**

私人藏

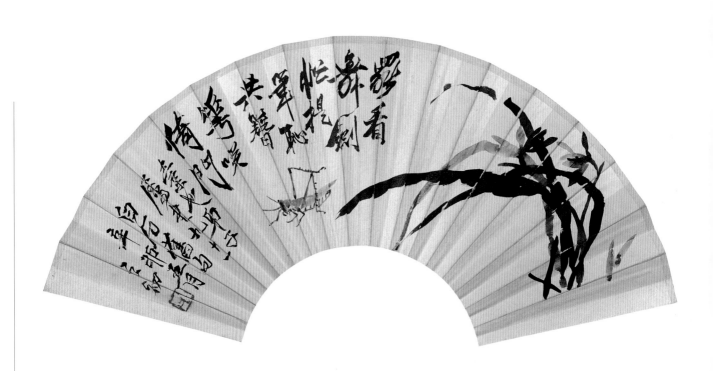

兰花蚱蜢（扇面）

18cm×55.5cm　**1951年**

私人藏

苦禅印傳出緣也
九十二歲白石畫苦禅
墨石緣坡只有苦禅
麟廬二人便知白石也

莲花蝌蚪
尺寸不详　1952年
私人藏

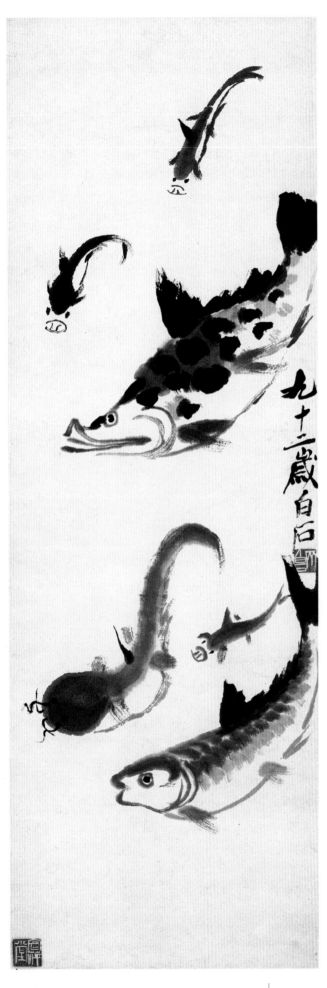

鱼

102cm×34.5cm　**1952年**

私人藏

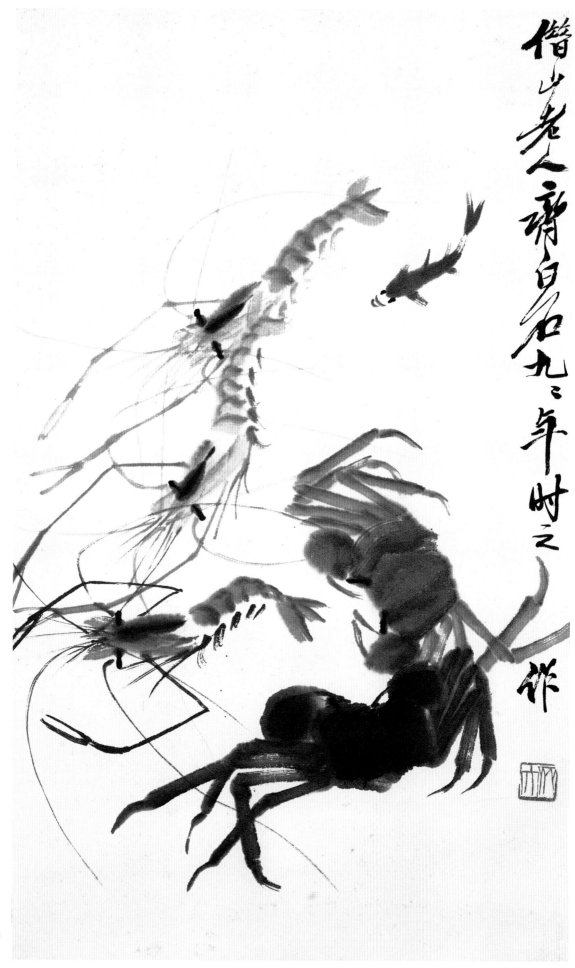

齐白石画集

借山老人齐白石九二年时之作

虾蟹鱼

尺寸不详　1952年

私人藏

蜜 蜂 (册页)

尺寸不详　1952年

私人藏

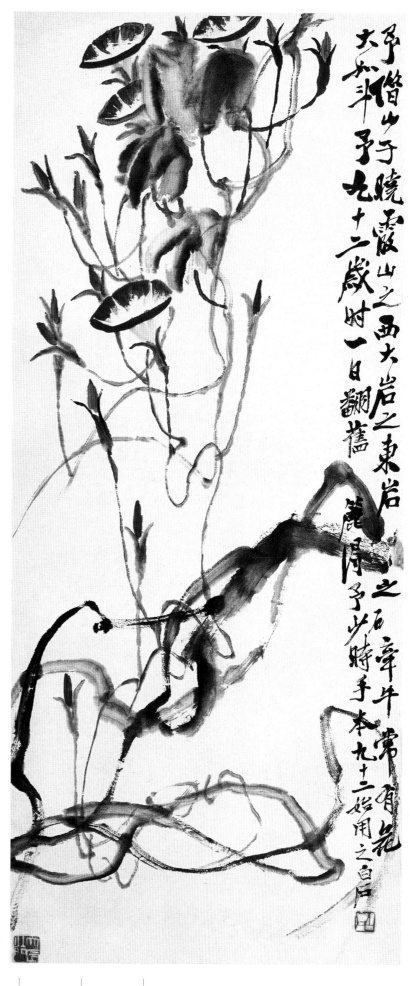

牵牛花

105.6cm×45.2cm　　1952年

中国美术馆藏

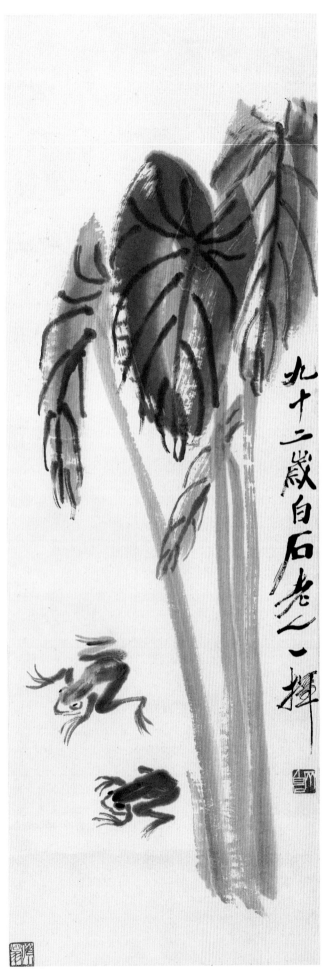

芋叶青蛙

105cm×34cm　**1952年**

私人藏

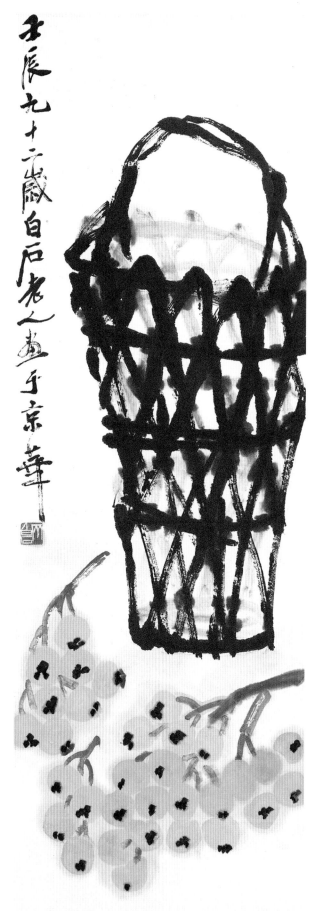

枇杷竹篓

108cm×34cm　**1952年**

中国美术馆藏

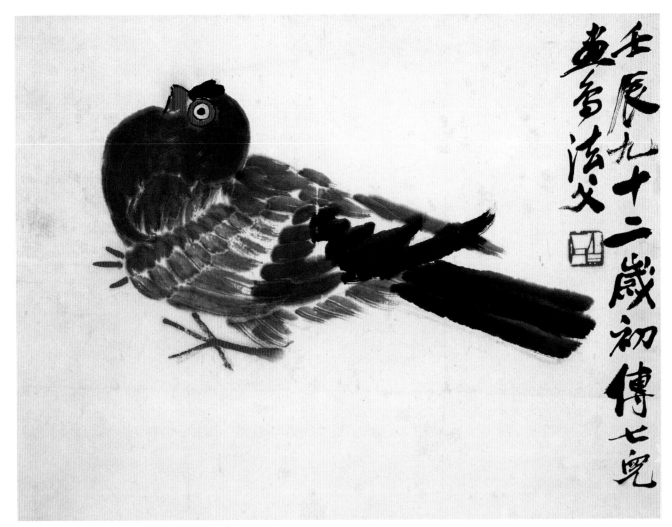

鸽（册页）

30cm×40cm　**1952年**

私人藏

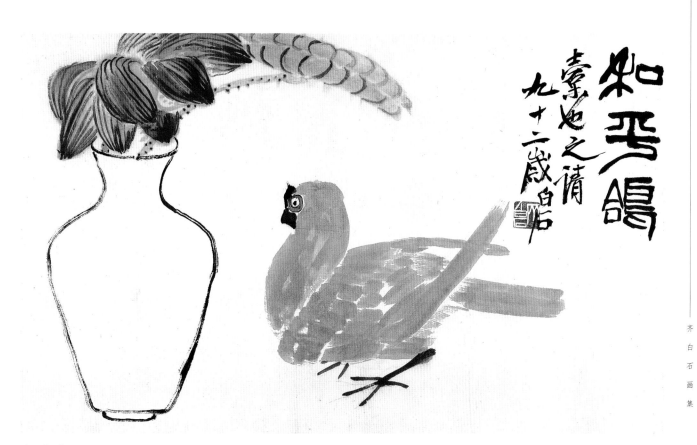

和平鸽

34cm×58cm　　1952年

私人藏

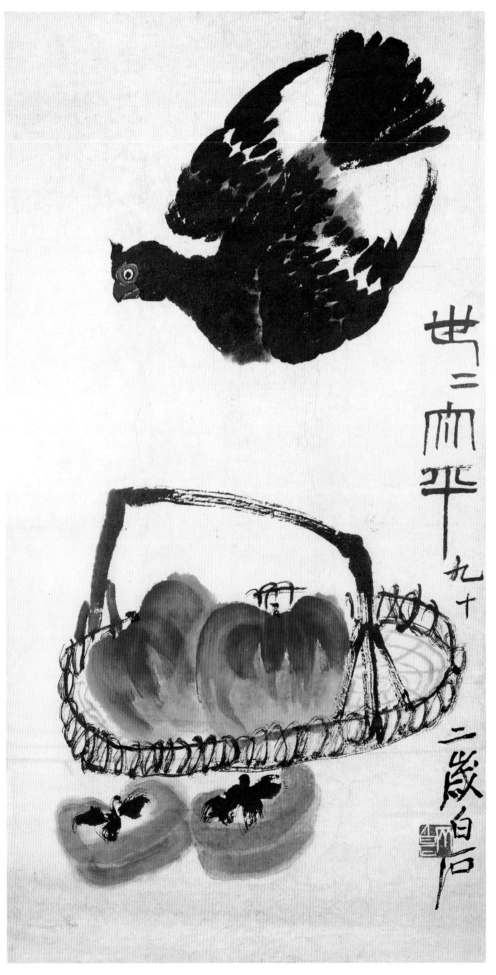

世世太平

1952年　私人藏

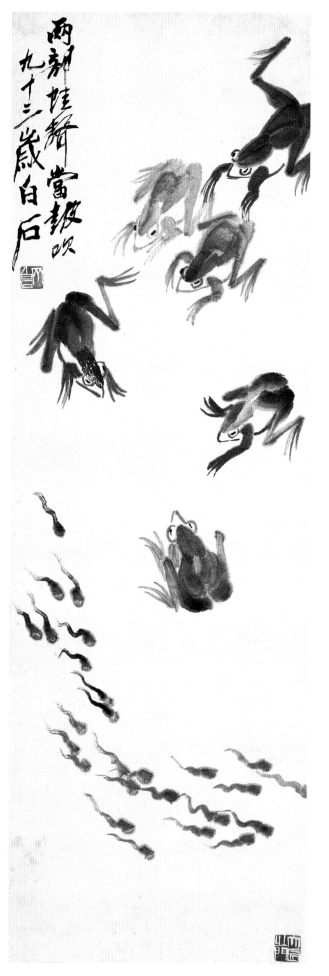

两部蛙声当鼓吹

两部蛙声当鼓吹

104.5cm×34cm　**1953年**

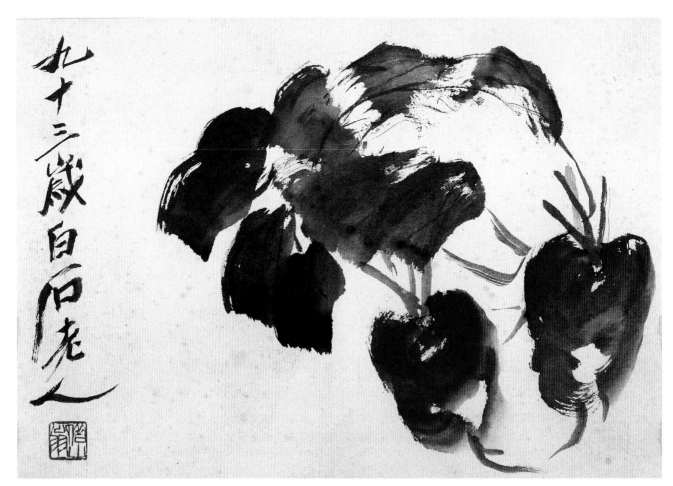

萝 卜

尺寸不详　1953年　私人藏

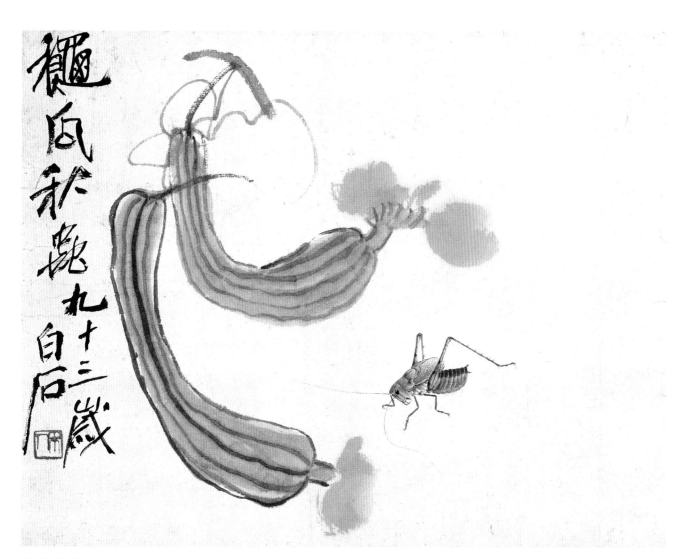

秋瓜秋虫（册页）

22cm×28cm　1953年　私人藏

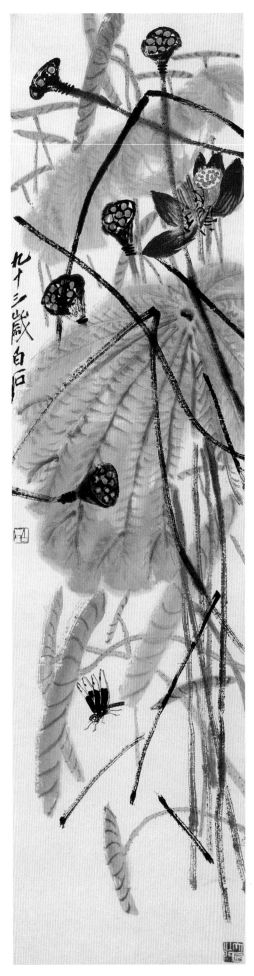

秋 荷

116cm×30cm　**1953年**

私人藏

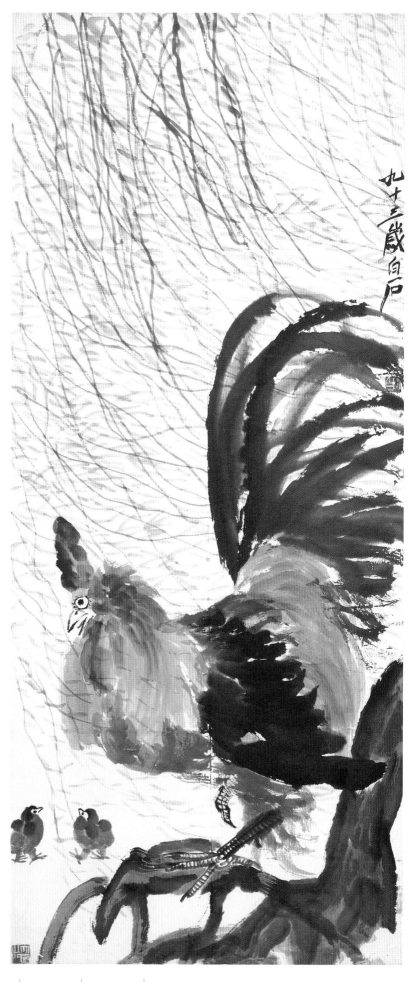

柳阴公鸡

126cm×54cm　**1953年**

中国美术馆藏

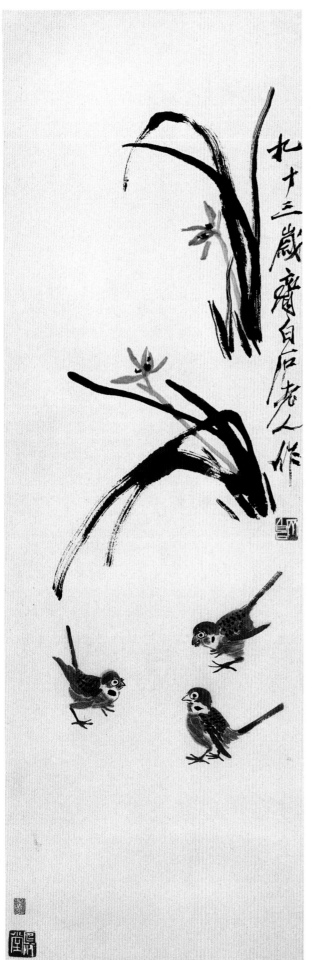

兰　雀

130cm×34cm　　**1953年**

中国美术馆藏

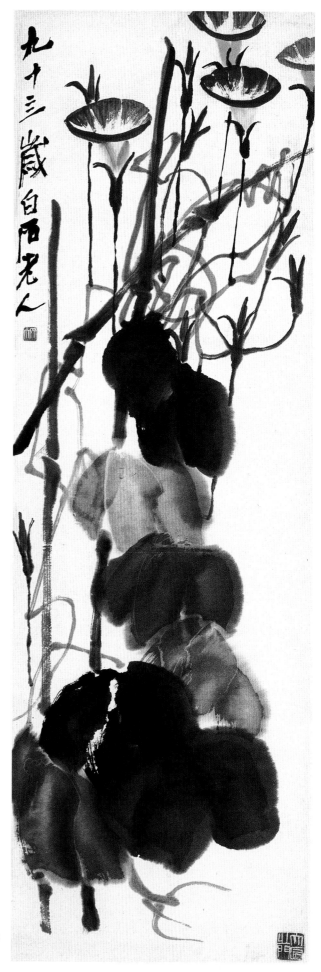

牵牛花

120.5cm×30cm　**1954年**

中国美术馆藏

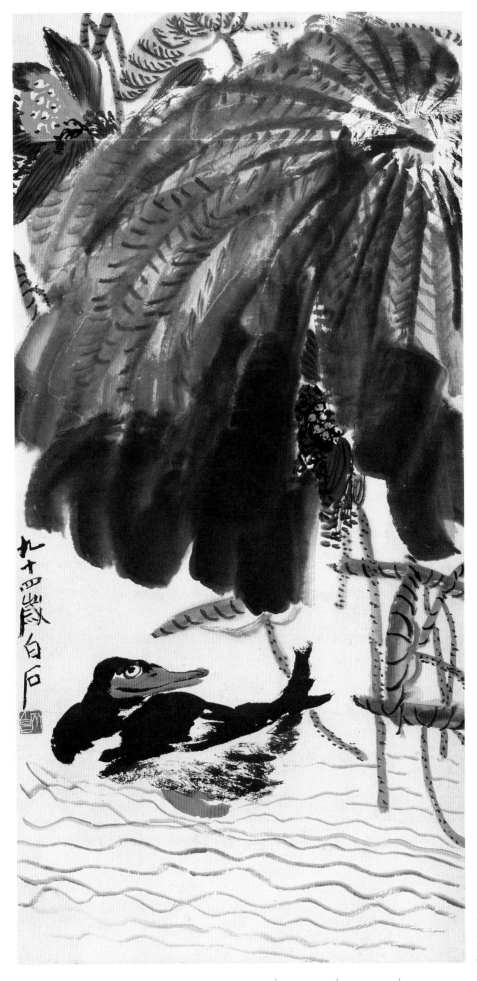

荷花栖鸭

106.5cm×52cm　　**1954年**

北京市文物商店藏

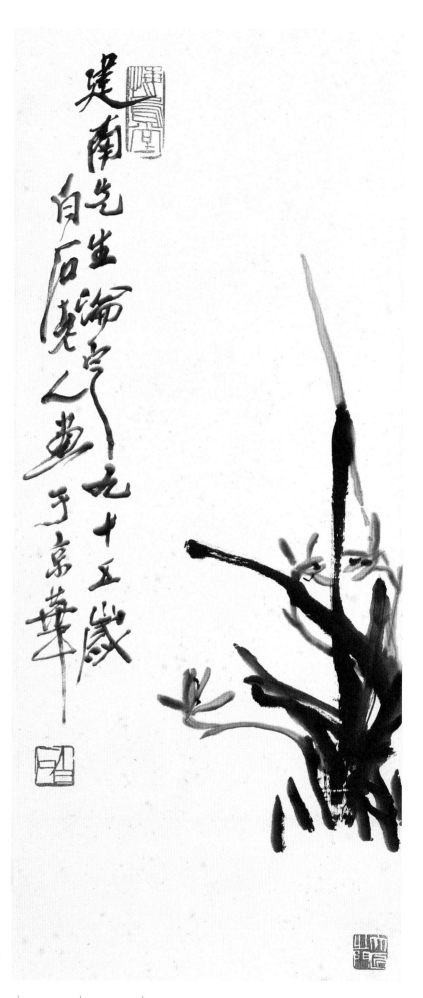

建南先生论定

白石老人画九十五岁

于京华

兰

尺寸不详 1955年

私人藏

黄 鹂

尺寸不详　1955年

私人藏

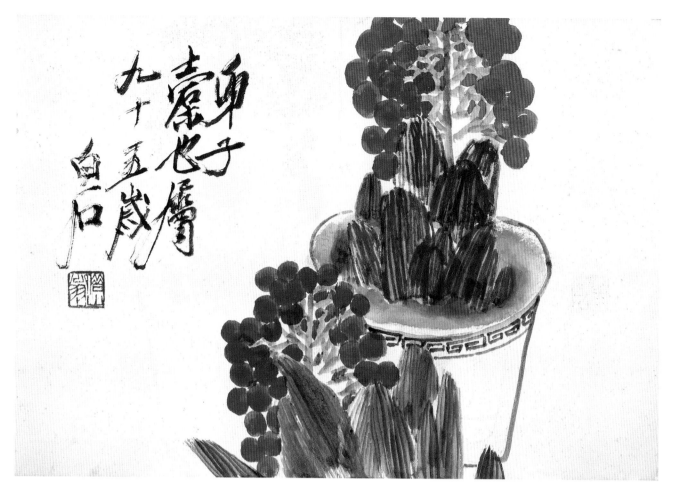

万年青

31cm×45cm　1955年

私人藏

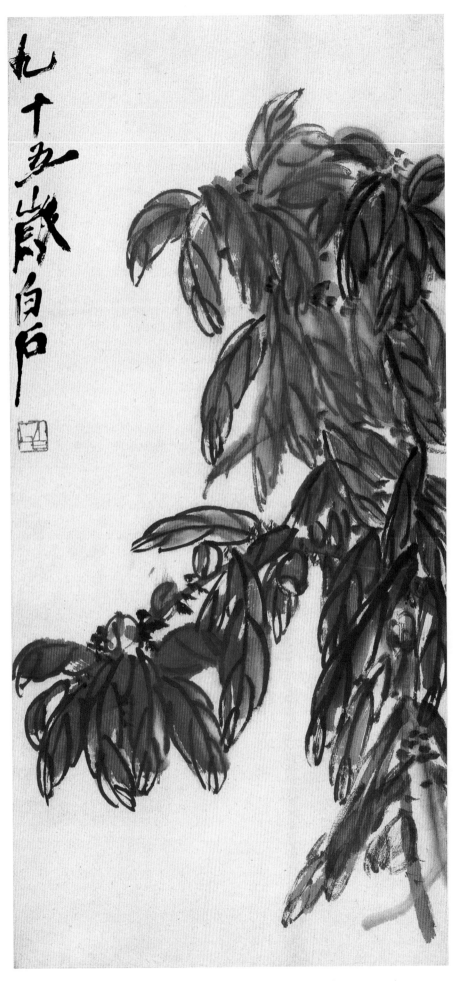

老来红

69cm×33cm　1955年

中国艺术研究院美术研究所藏

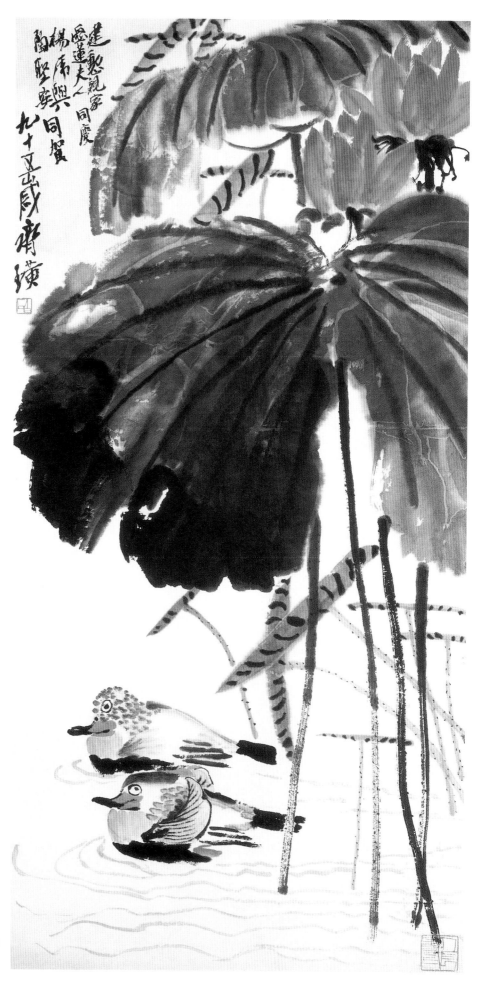

荷花鸳鸯

137.7cm×67.8cm　**1955年**

私人藏

牵牛花

31cm×45cm 1955年

私人藏

葡 萄

28cm×28cm　**1955年**

私人藏

秋 佳

尺寸不详　约1955年

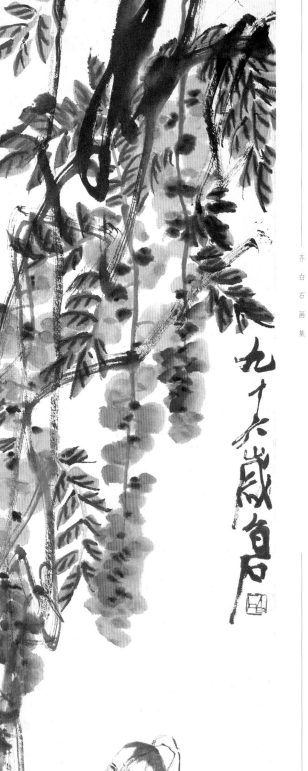

紫 藤

108cm×34cm　**1955年**

私人藏

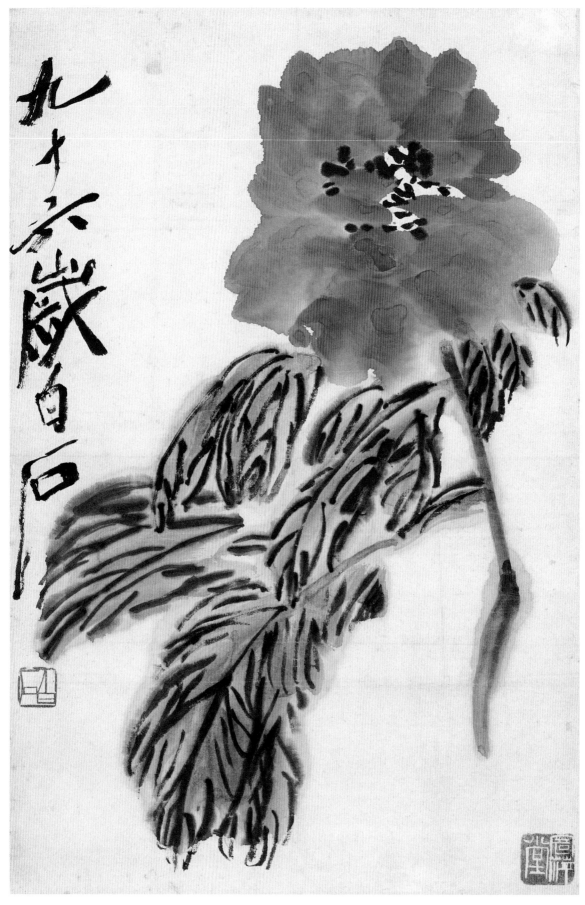

牡 丹

51cm×34cm　**1956年**

北京市文物商店藏

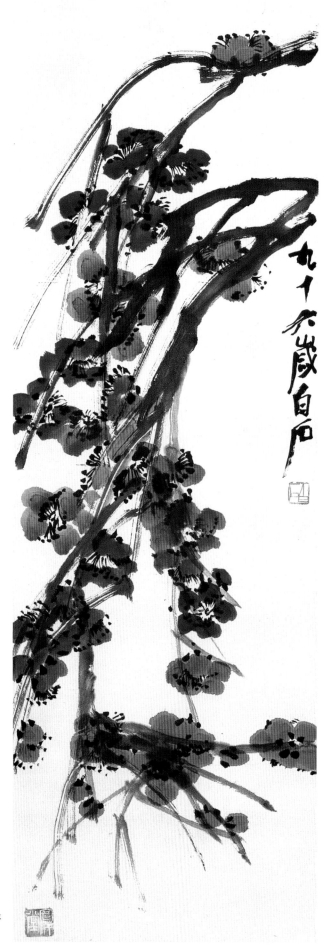

红梅图

100.6cm×33.4cm　**1956年**

中国美术馆藏

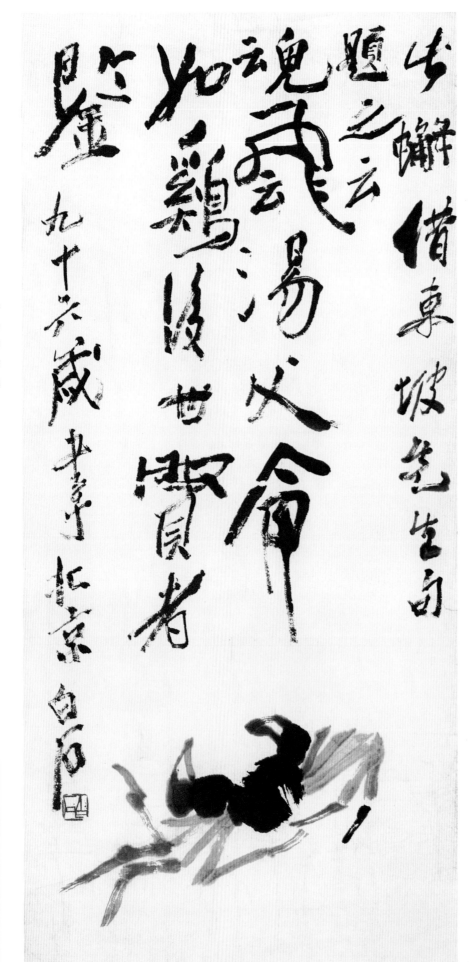

蟹
尺寸不详 1956年

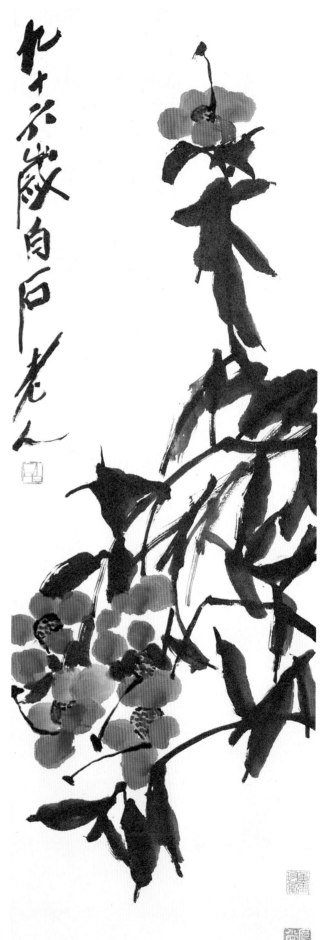

茶 花

100cm×33cm　**1956年**

中国美术馆藏

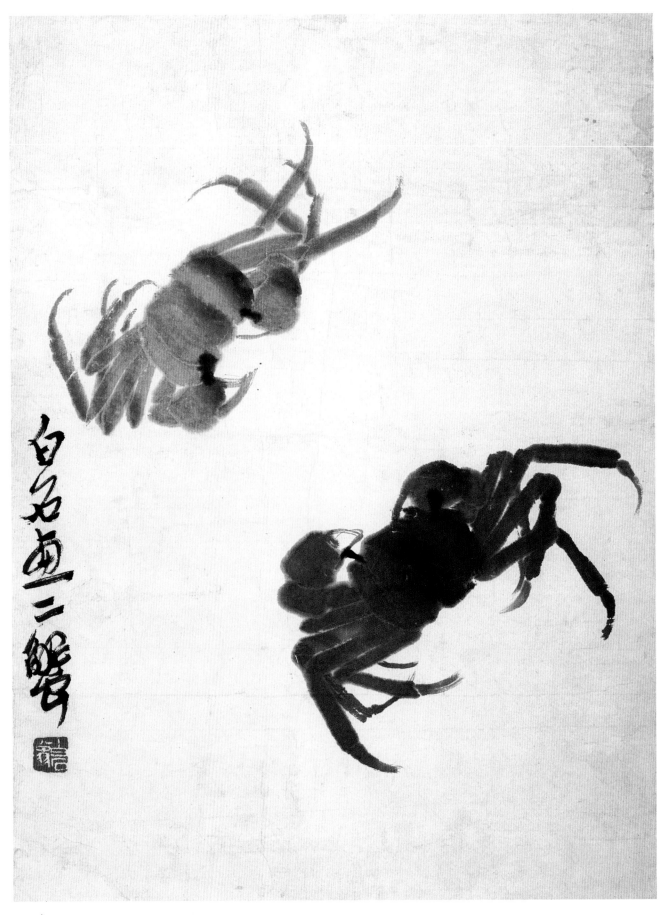

双 蟹

尺寸不详　1956年

私人藏

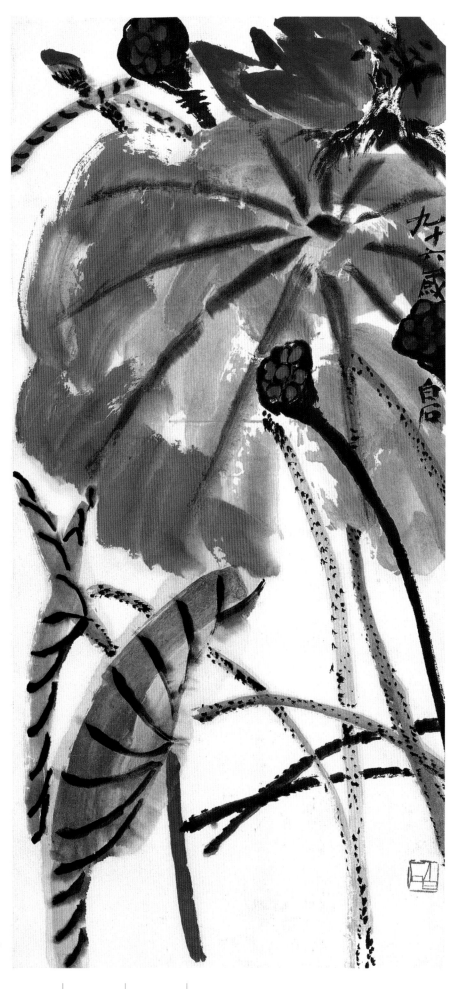

荷

70cm×32.5cm　**1956年**

中央美术学院附中藏

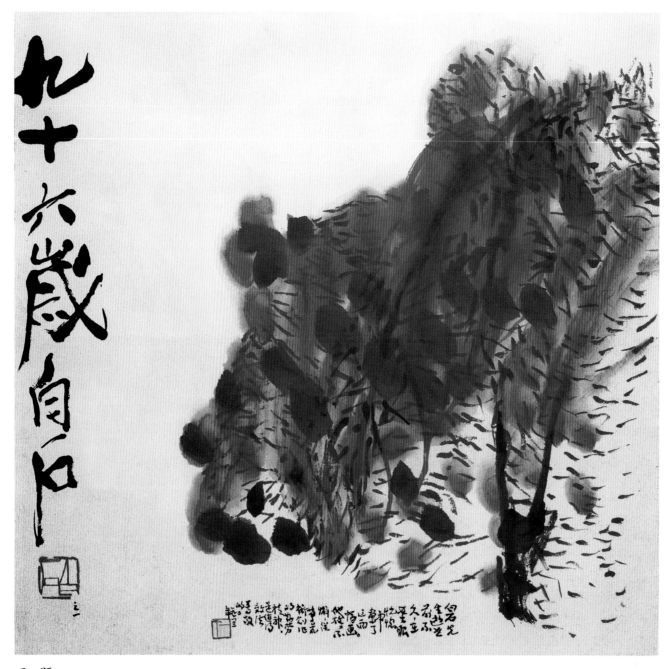

无 题

尺寸不详　1956年　私人藏

齐 白 石 画 集

万年青

66cm×28cm **1956年**

北京市文物商店藏

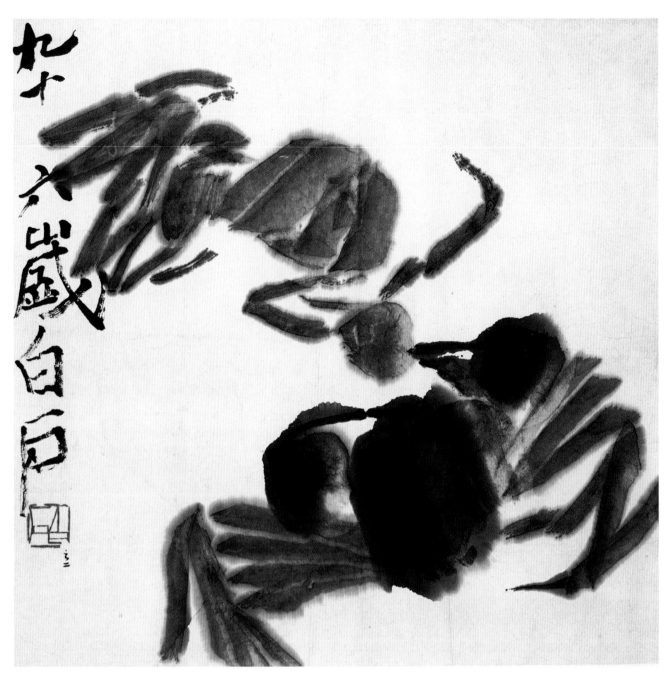

双　蟹

40cm×42cm　　1956年

私人藏

牡丹图

68cm×33.8cm　1957年

中国美术馆藏

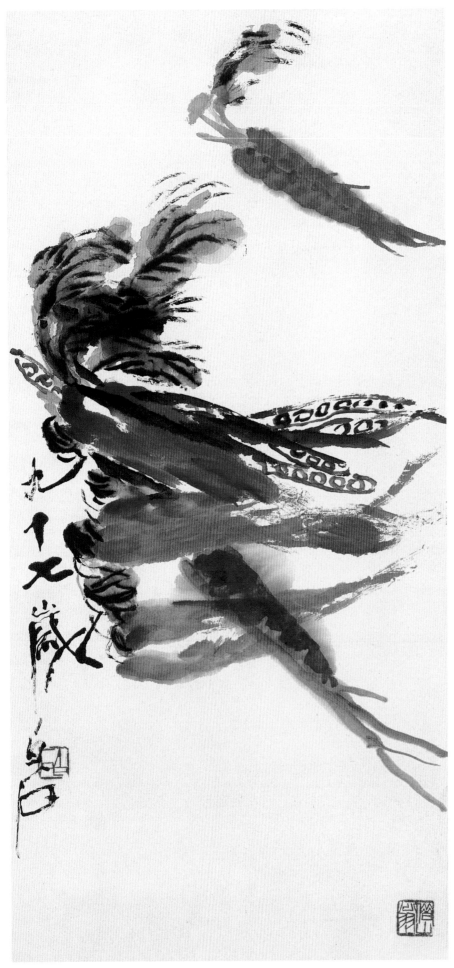

萝 卜

68cm×33cm　**1957年**

中国美术馆藏

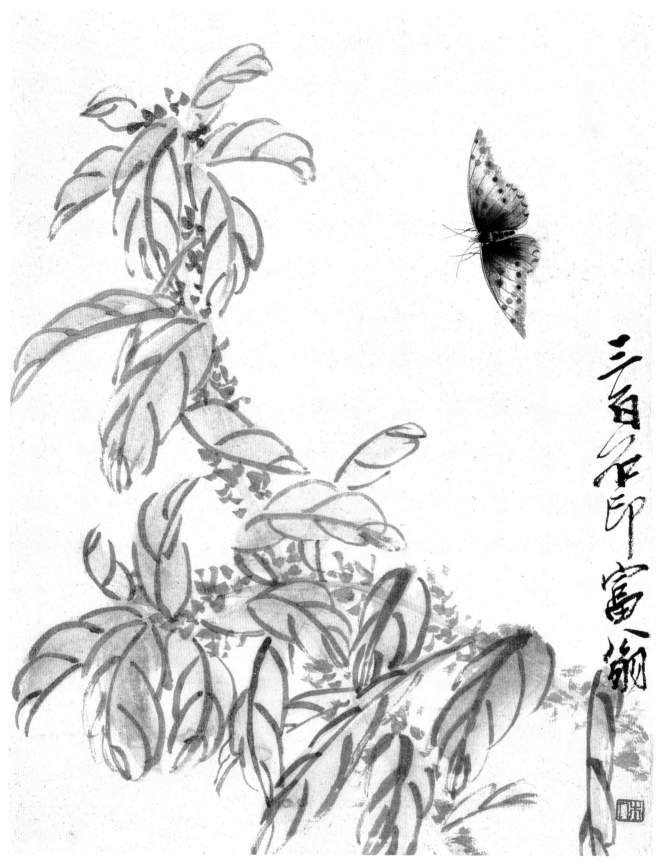

老少年蝴蝶（草虫花卉之四）

29cm×22.5cm　1957年

中国美术馆藏

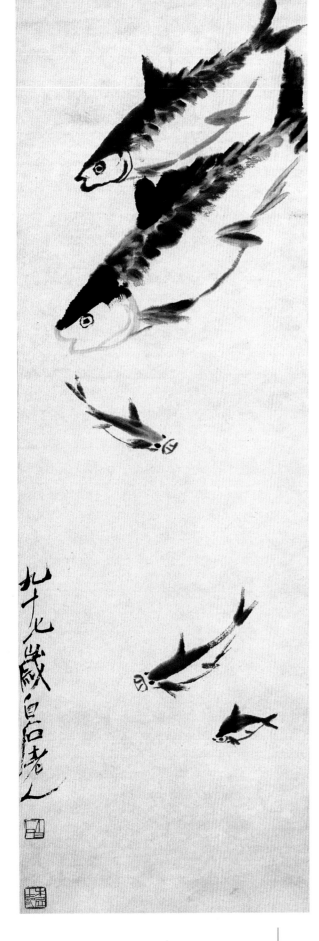

鱼

80cm×34cm　1957年

北京市文物公司藏

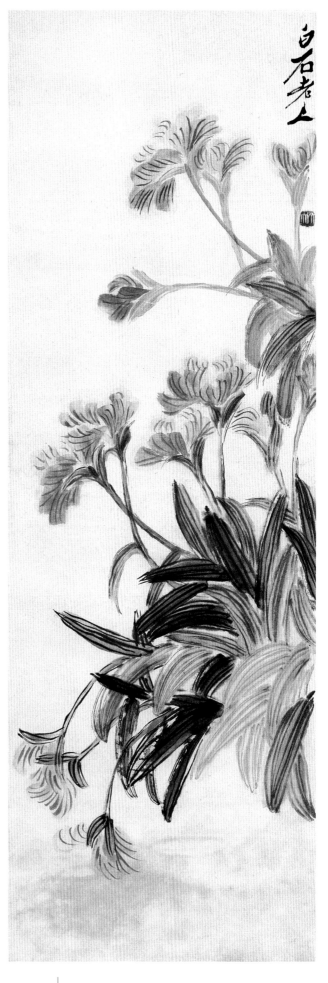

蝴蝶兰

111.5cm×47cm　年代不详

北京市文物商店藏

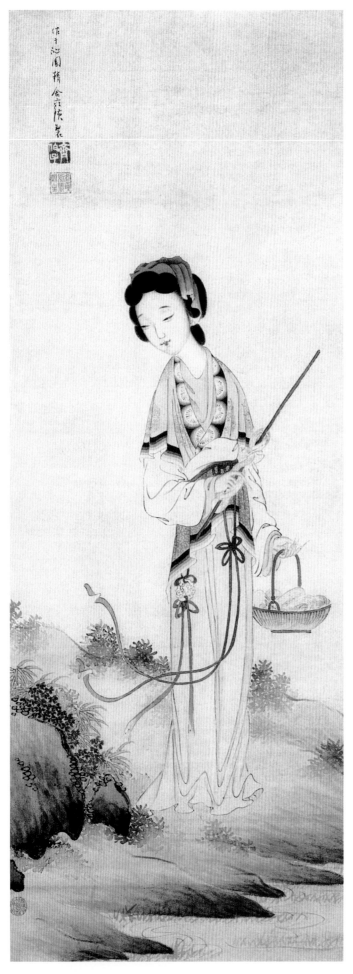

西施浣纱

90cm×33cm　**1893年**

私人藏

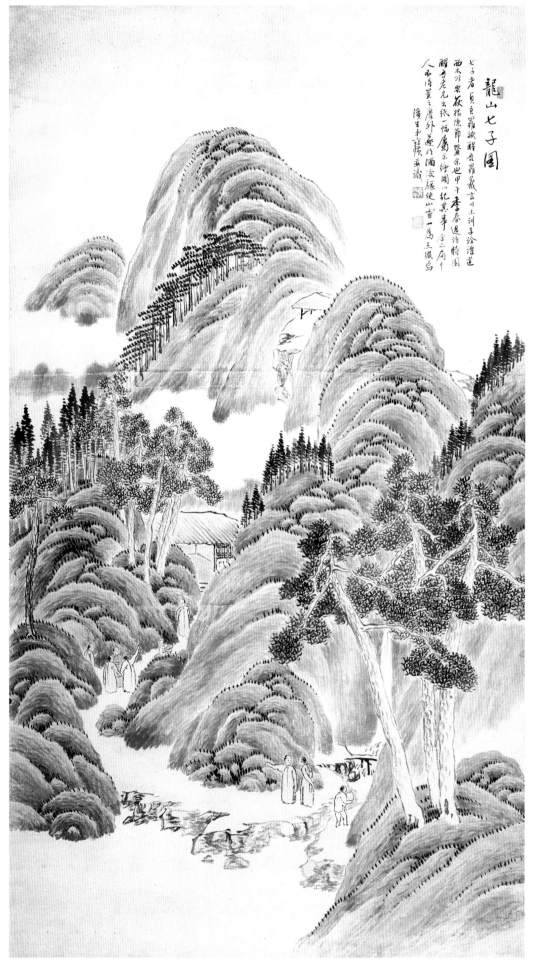

龙山七子图

179cm×96cm　**1894年**

私人藏

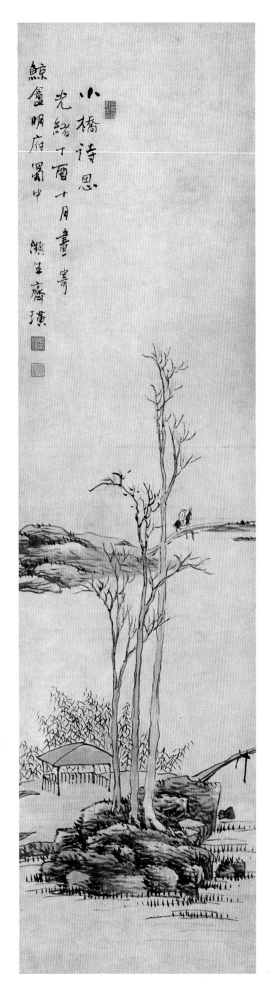

小桥诗思 (四条屏之一)

149cm×39cm　**1897年**

北京市文物商店藏

江树归鸦（四条屏之二）

149cm×39cm　**1897年**

北京市文物商店藏

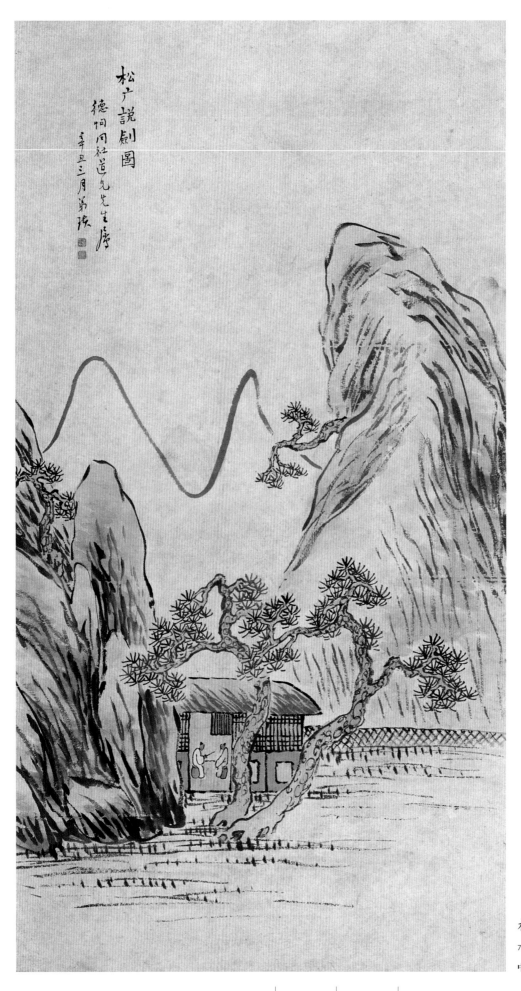

松广说剑图

70cm×40.5cm　**1901年**

中国艺术研究院美术研究所藏

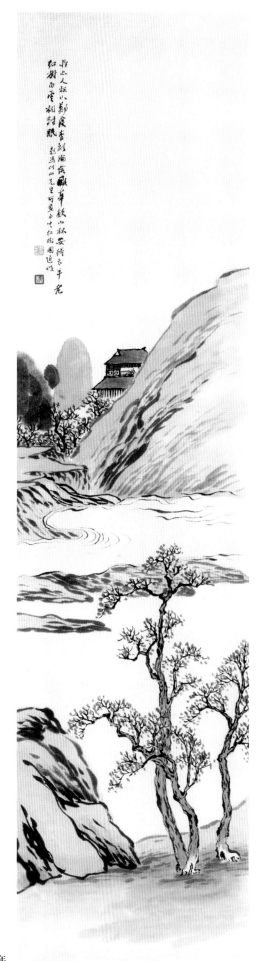

白云红树

140cm×36.4cm　**1902年**

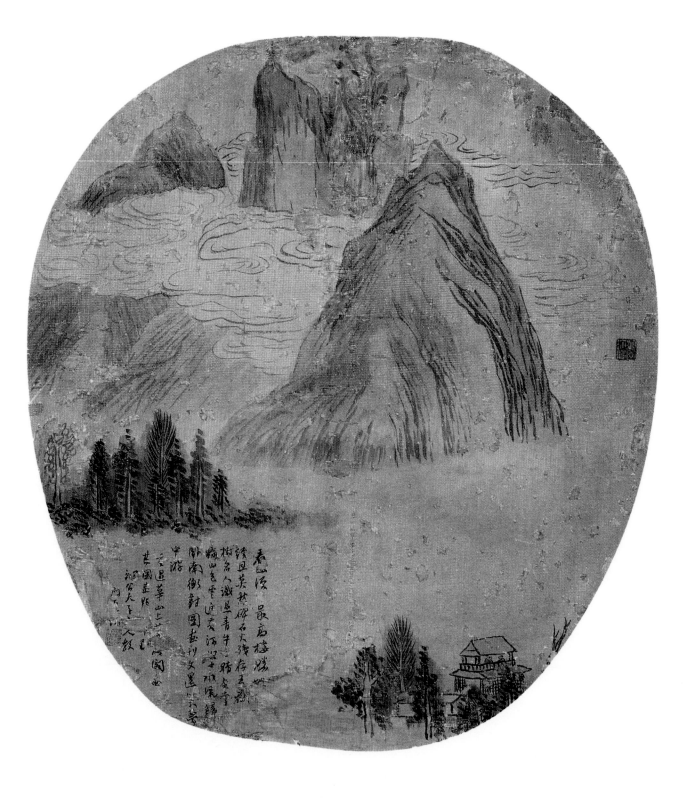

华山图

26cm×24cm　**1903年**

私人藏

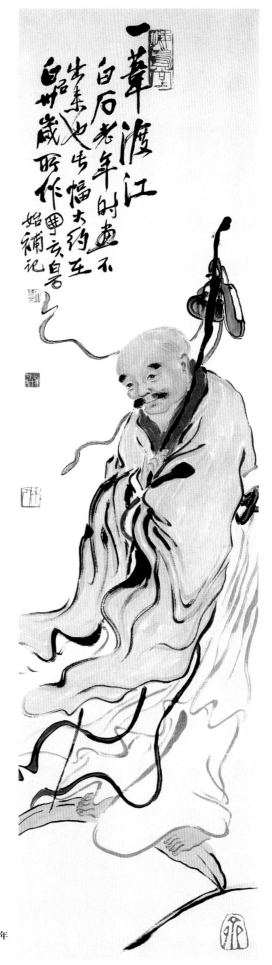

一苇渡江图

一苇渡江

白石老年时画不
出来也告幅大约五
白卅岁所作
甲子白石
始補记

124cm×32.3cm　**1902年**

私人藏

齐白石画集

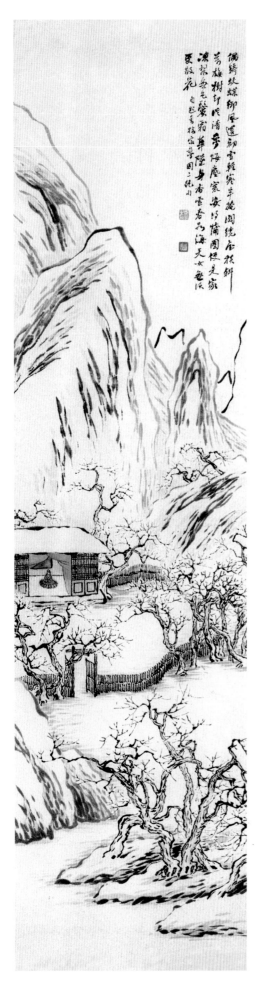

万梅香雪

140cm×36.4cm **1902年**

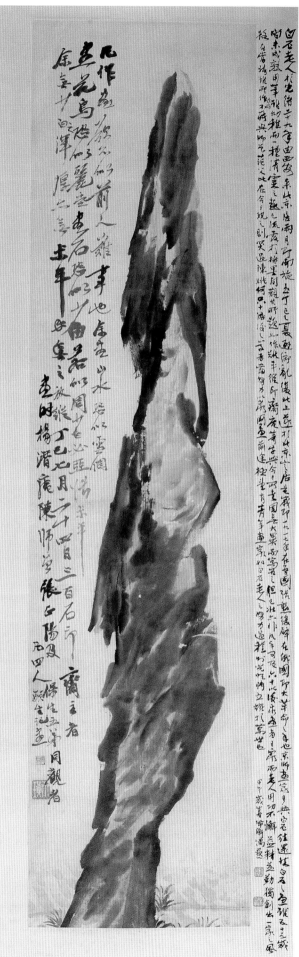

尺寸不详　1917年

私人藏

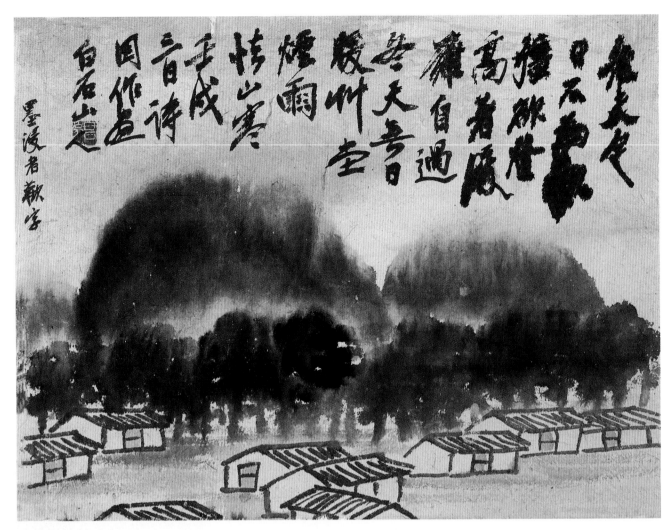

草堂烟雨

26.5cm×39cm　1922年

私人藏

山居溪桥

140cm×39cm　1922年

中国美术馆藏

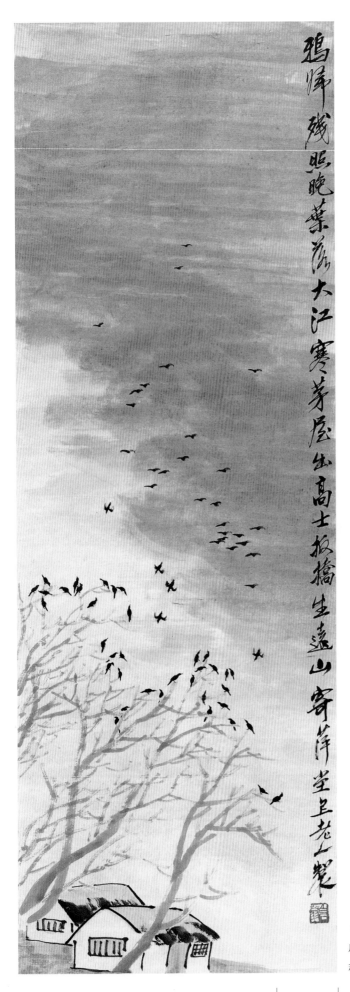

鸦归残照晚，叶落大江寒。茅屋出高士，板桥生远山。寄萍堂上老人製

山水

尺寸不详 约1924年

私人藏

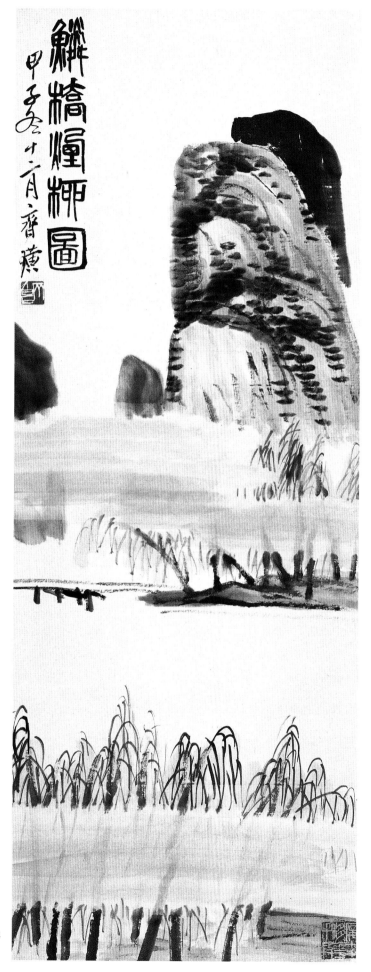

鳞桥烟柳图

119cm×59cm　　**1924年**

中国美术馆藏

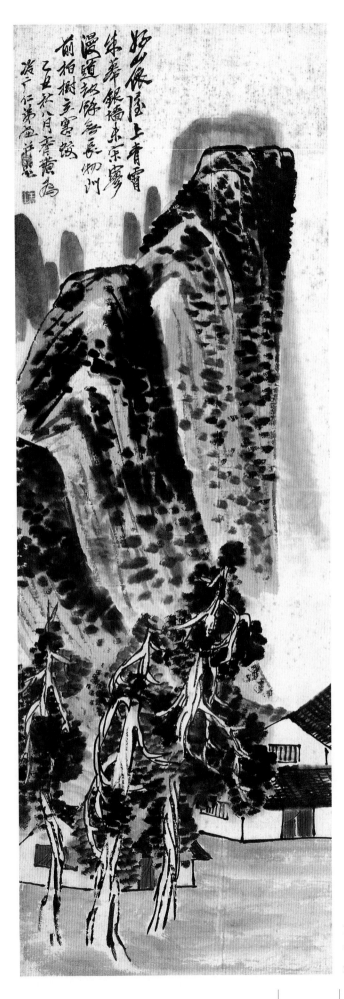

好山依屋图

120cm×42cm　**1925年**

私人藏

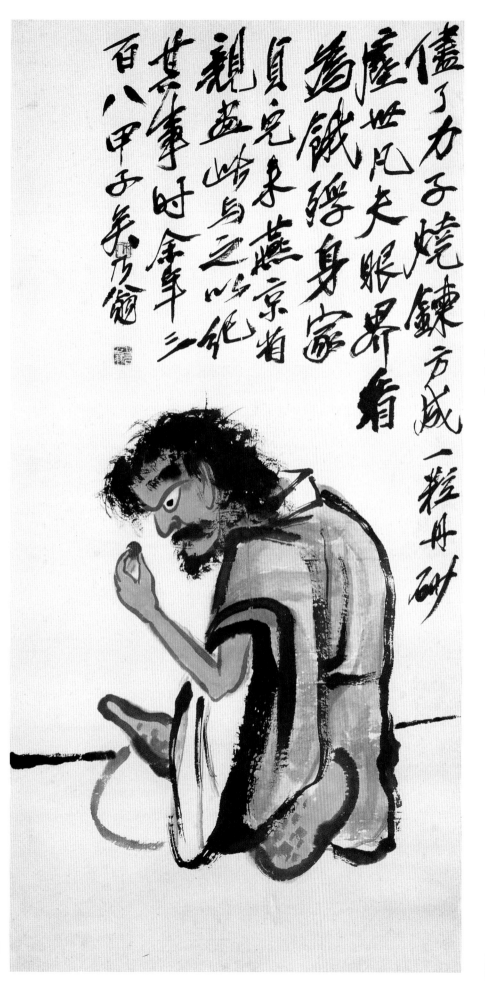

儘了力子燒鍊方成一粒丹砂
塵世凡夫眼界寬
為餓驅身家
貧兒未來燕京省
親盂嶺與之以此
甚事時今年三
百八甲子吳乃淵

一粒丹砂图

尺寸不详　约20世纪20年代中期

私人藏

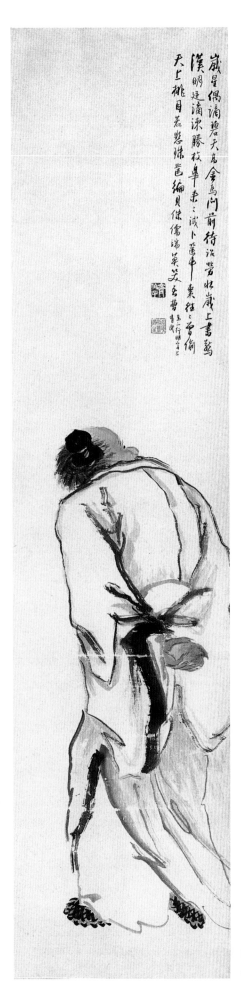

东方朔

133.5cm×32.5cm　约20世纪20年代中期

中国美术馆藏

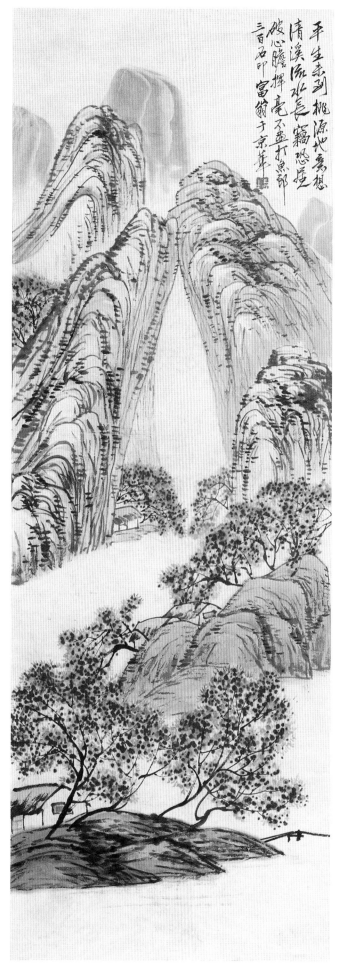

平生未到桃源地
曾想清溪流水長
窟恐屋破恐瞻揮
亳不盡打魚郎

三百石印富翁于京華

山 水

尺寸不详　约1927年

私人藏

△下卷

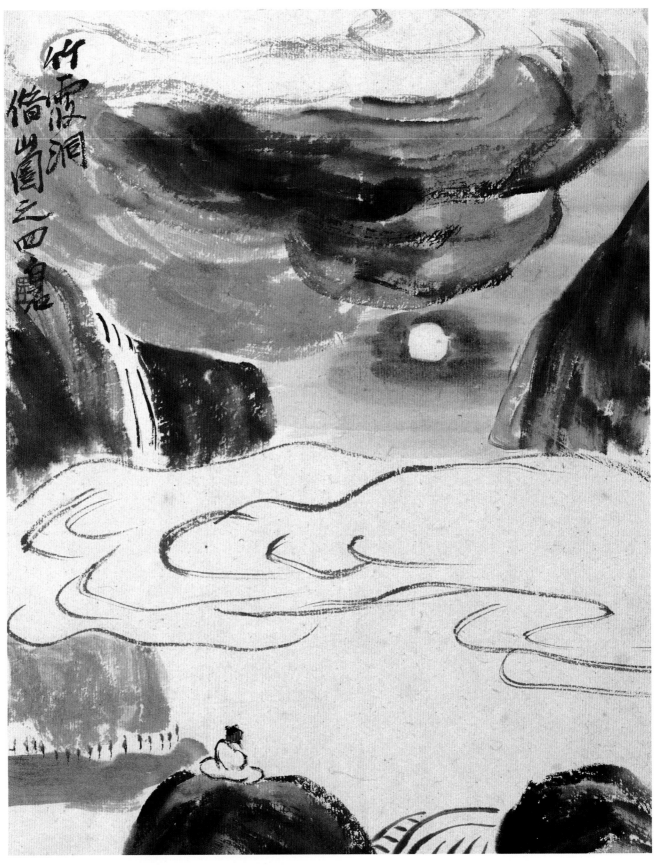

竹霞洞（自临借山图册页之四）

25.5cm×20cm **1927年**

中国艺术研究院美术研究所藏

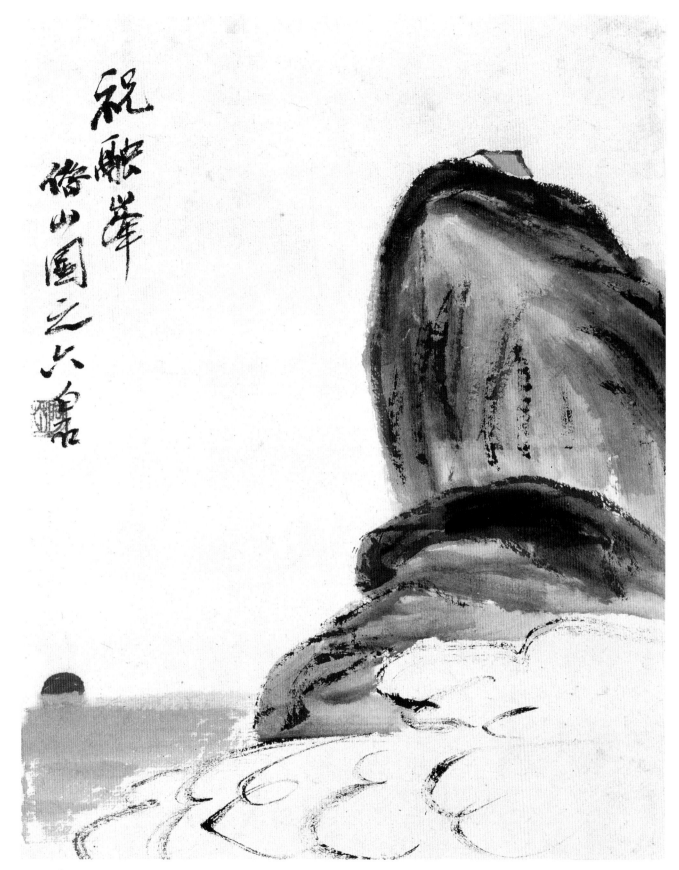

祝融峰（自临借山图册页之六）

25.5cm×20cm　　**1927年**

中国艺术研究院美术研究所藏

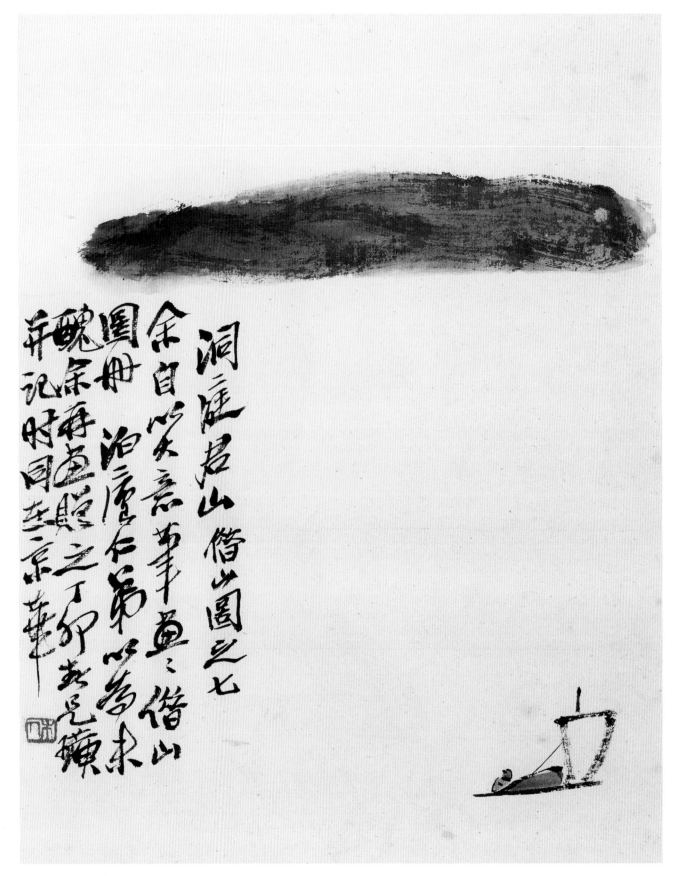

洞庭君山（自临借山图册页之七）

26cm×20cm　1927年

中国艺术研究院美术研究所藏

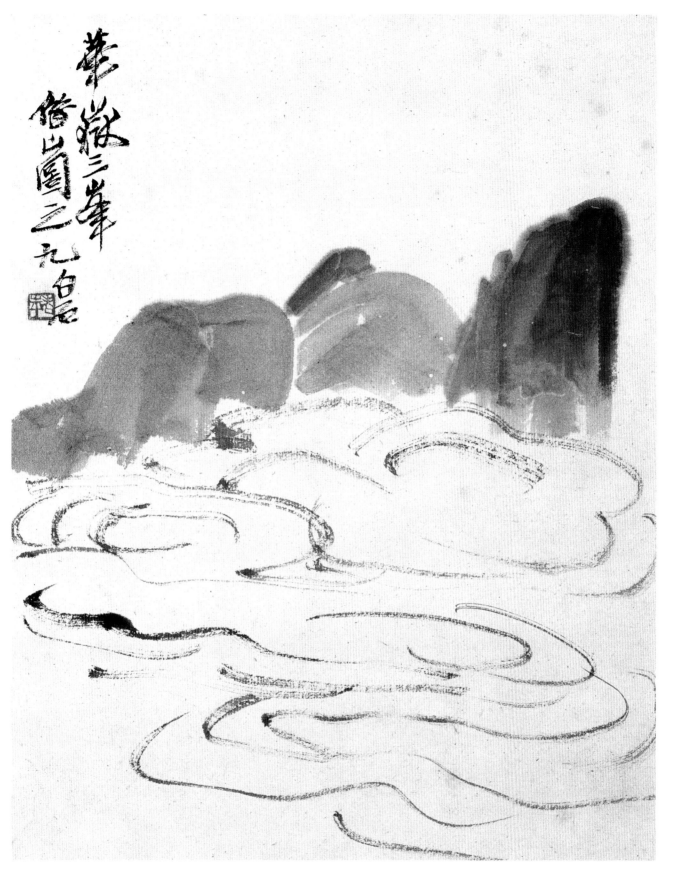

华岳三峰（自临借山图册页之九）

25.5cm×20cm　**1927年**

中国艺术研究院美术研究所藏

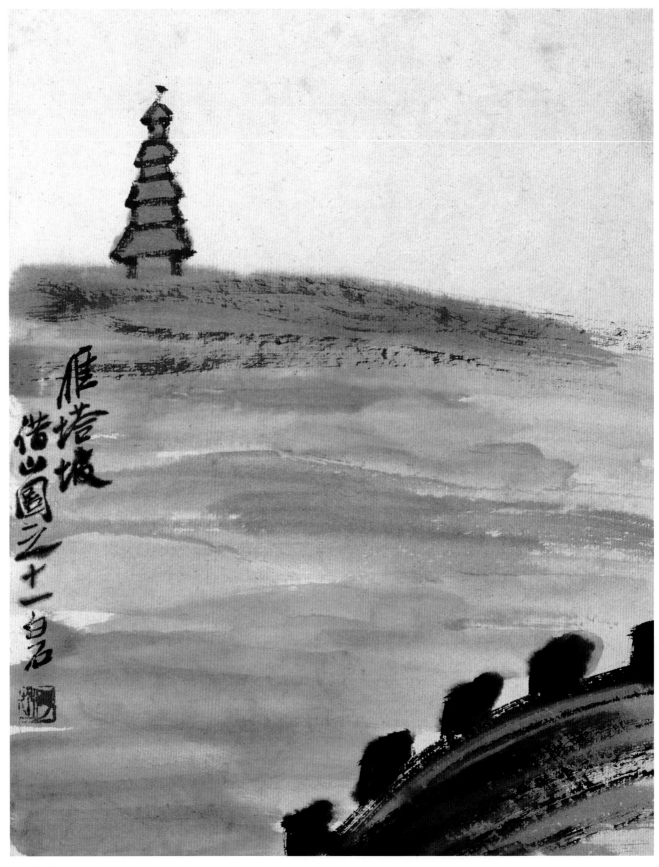

雁塔坡（自临借山图册页之十一）

25.5cm×20cm　**1927年**

中国艺术研究院美术研究所藏

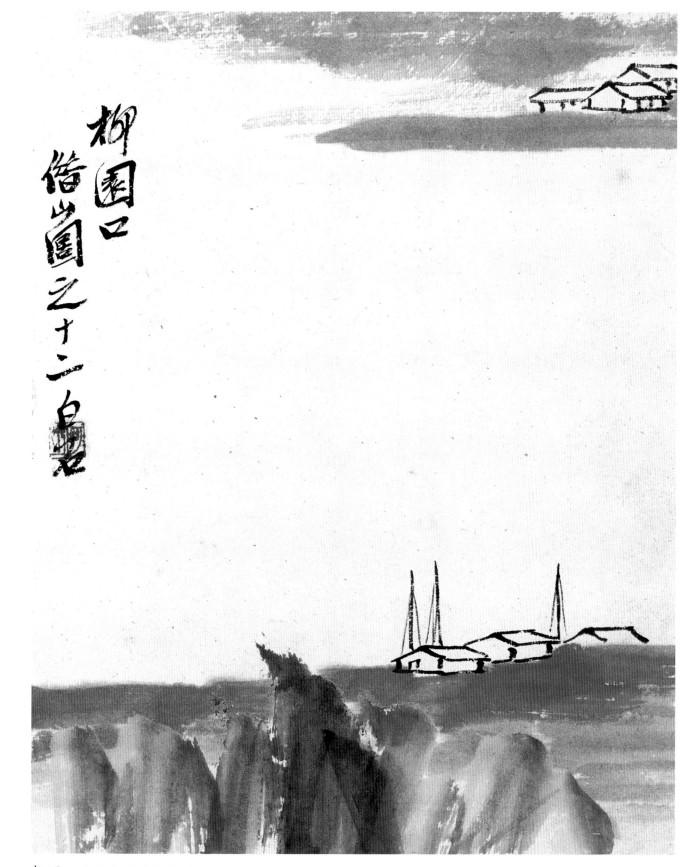

柳园口（自临借山图册页之十二）

25.5cm×20cm　1927年

中国艺术研究院美术研究所藏

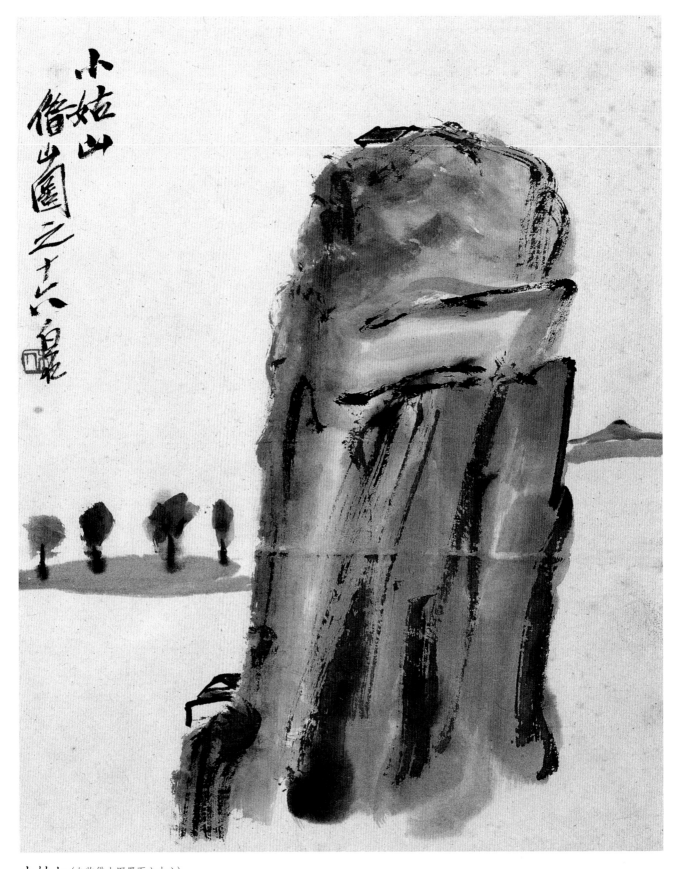

小姑山（自临借山图册页之十六）

25.5cm×20cm　**1927年**

中国艺术研究院美术研究所藏

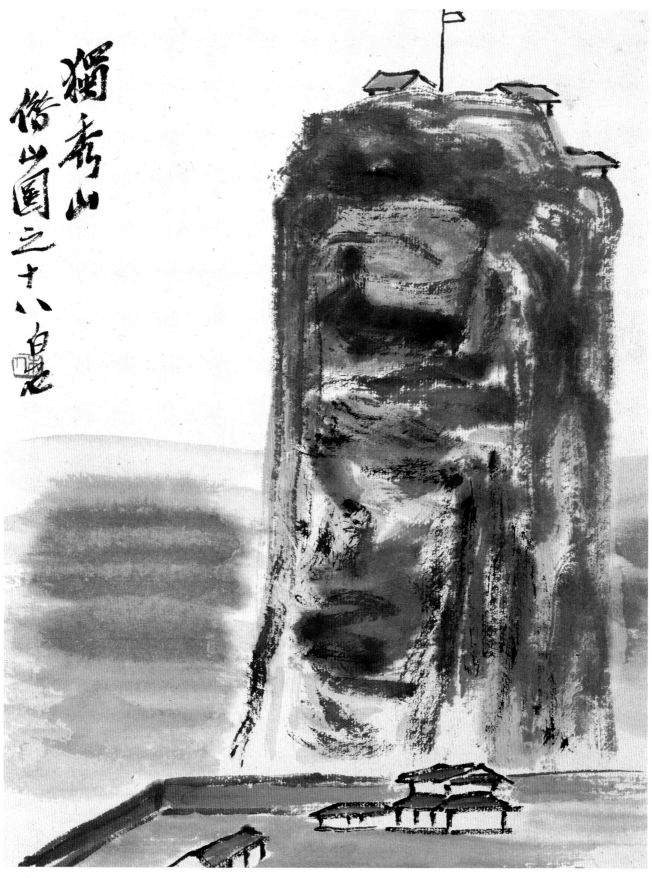

独秀山（自临借山图册页之十八）

25.5cm×20cm　**1927年**

中国艺术研究院美术研究所藏

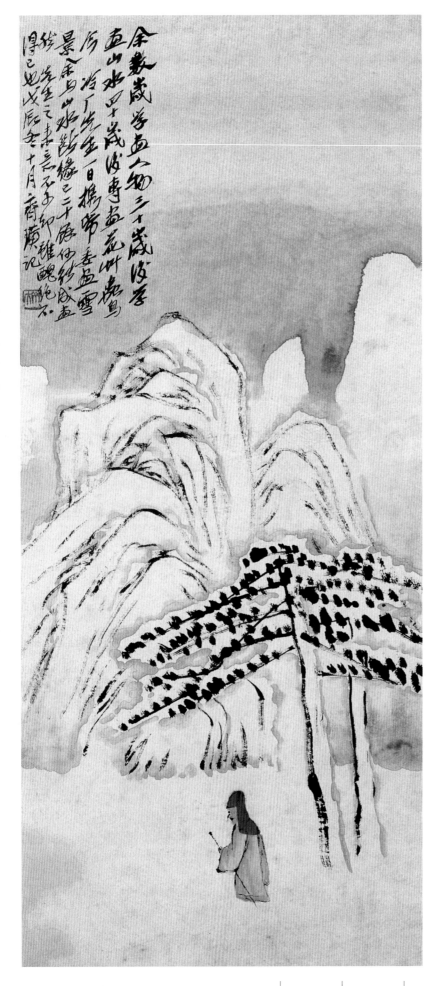

雪山策杖

78.5cm×34.2cm　**1928年**

私人藏

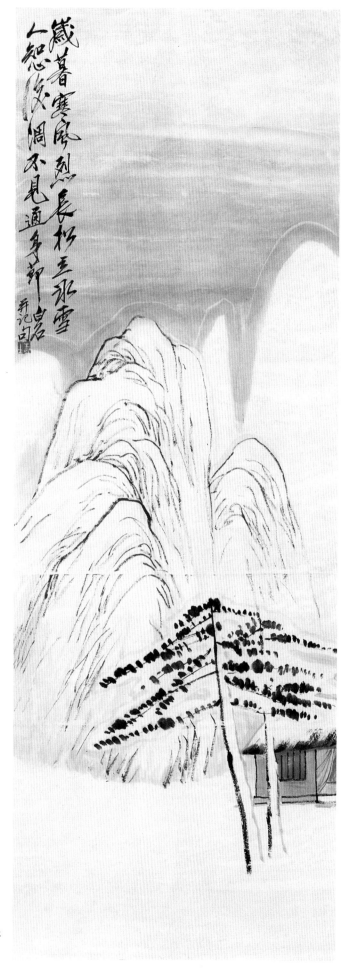

雪山图

78.5cm×34.5cm　**1928年**

私人藏

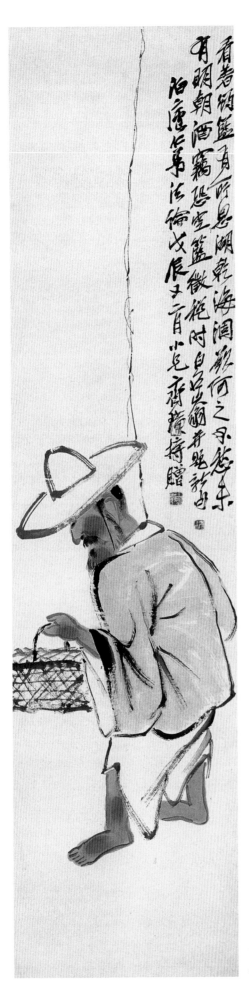

渔 翁

134.5cm×33.4cm　**1928年**

中国美术馆藏

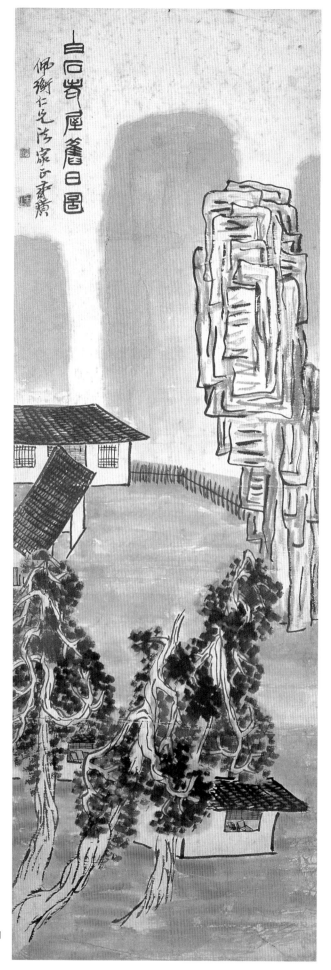

白石老屋旧日图

尺寸不详　约20世纪20年代晚期

私人藏

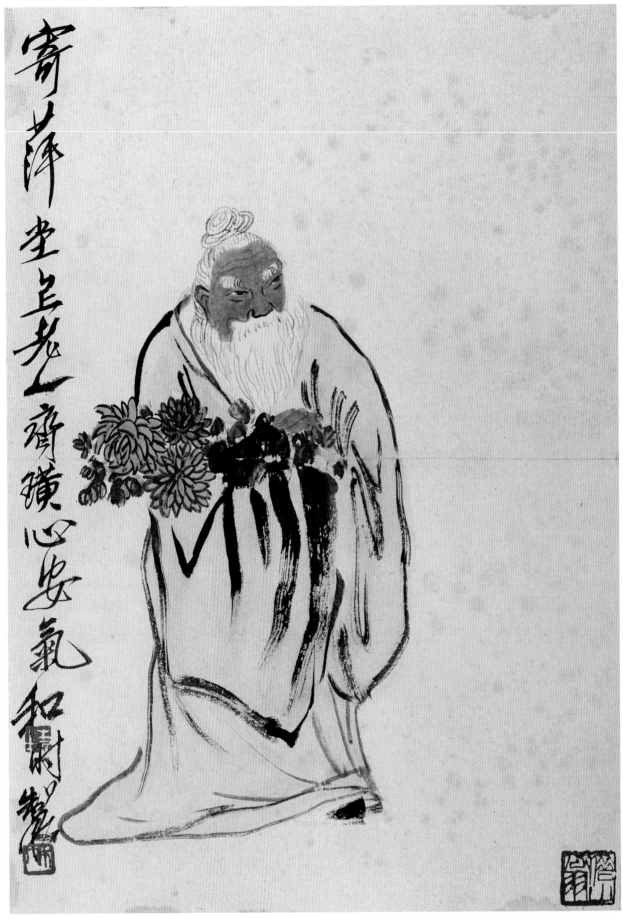

采菊图

尺寸不详　约20世纪30年代初期

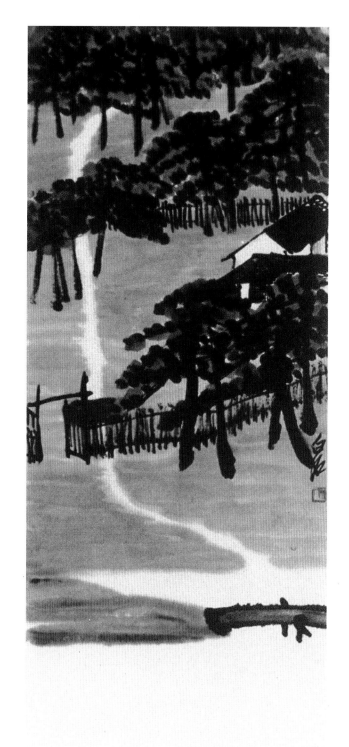

还家图

103cm×38cm　约20世纪30年代初期

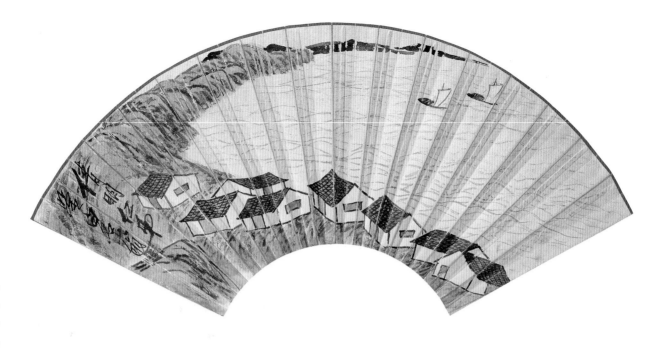

江边村舍（扇面）

18.5cm×52cm　约20世纪30年代初期

私人藏

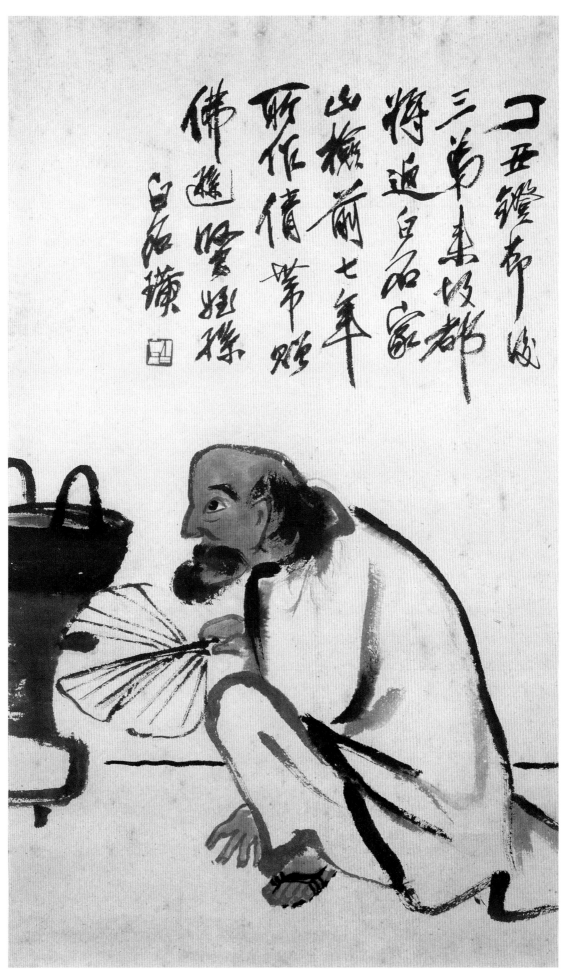

炼丹图

85cm×49.5cm

约1930年

私人藏

齐白石画集

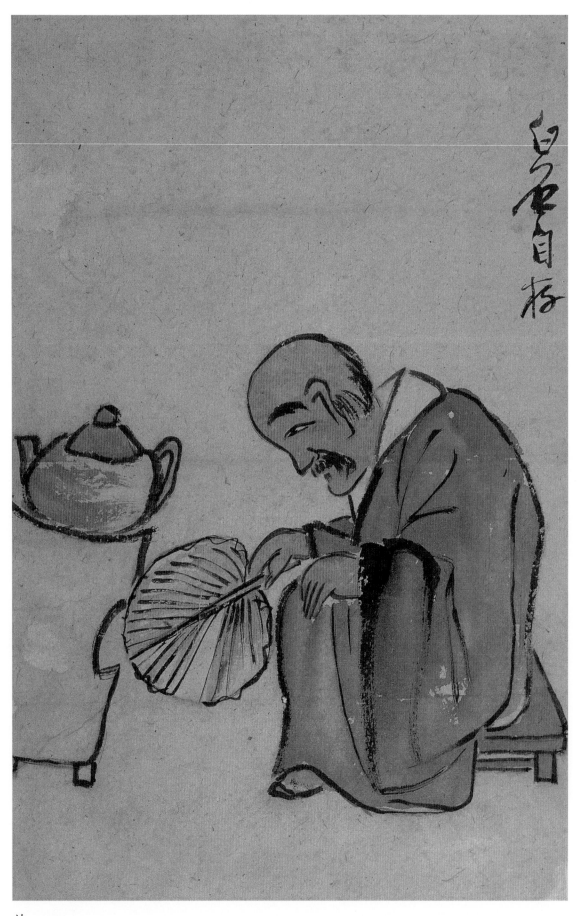

炊

86cm×49.5cm　约1930年

私人藏

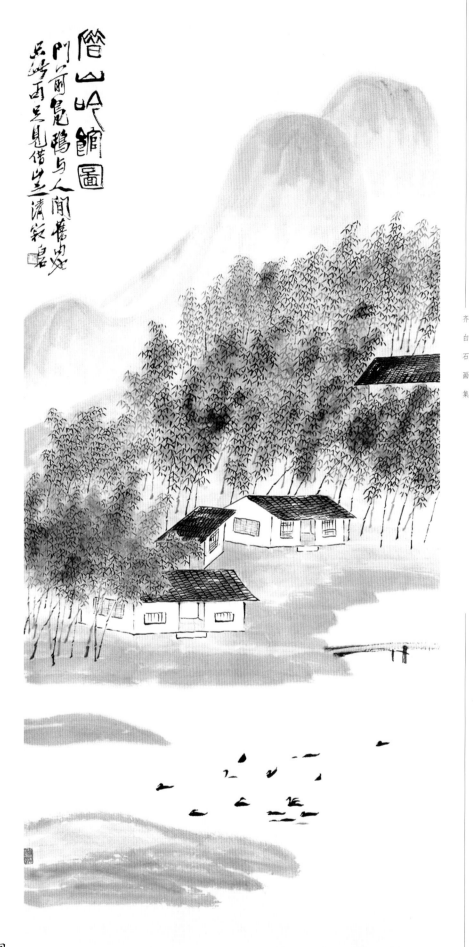

借山吟馆图

128cm×62cm　**1932年**

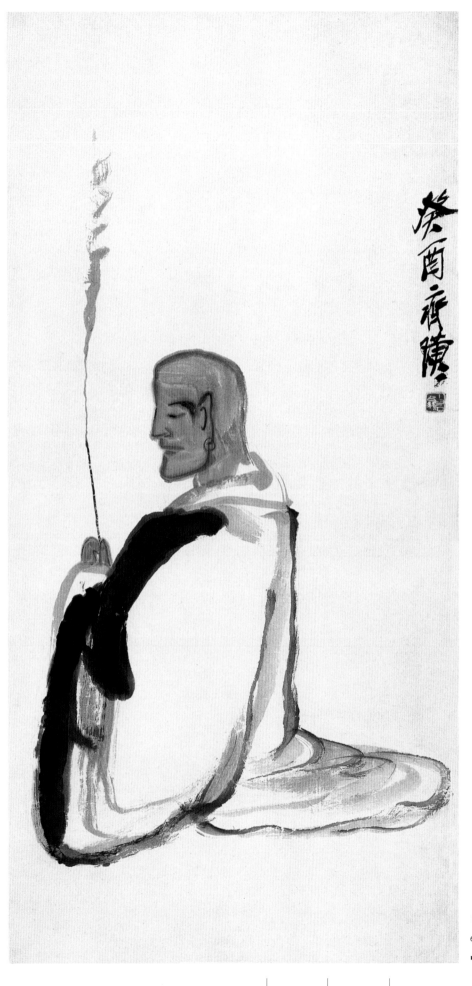

高　僧

68.5cm×33.5cm　**1933年**

中国美术馆藏

山居图

103cm×38cm　20世纪30年代中期

私人藏

教子图

136.8cm×33.4cm　　1935年

中国美术馆藏

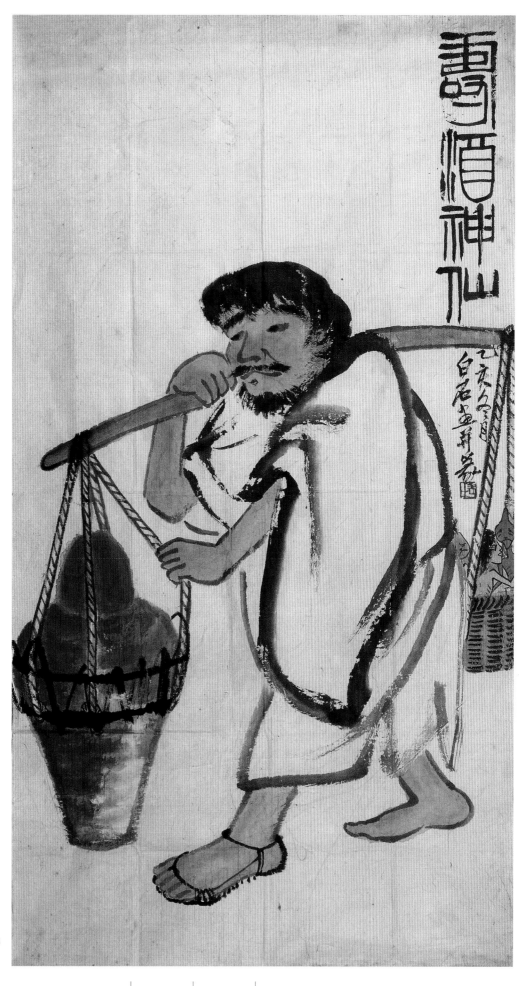

寿酒神仙

114.5cm×63cm　**1935年**

私人藏

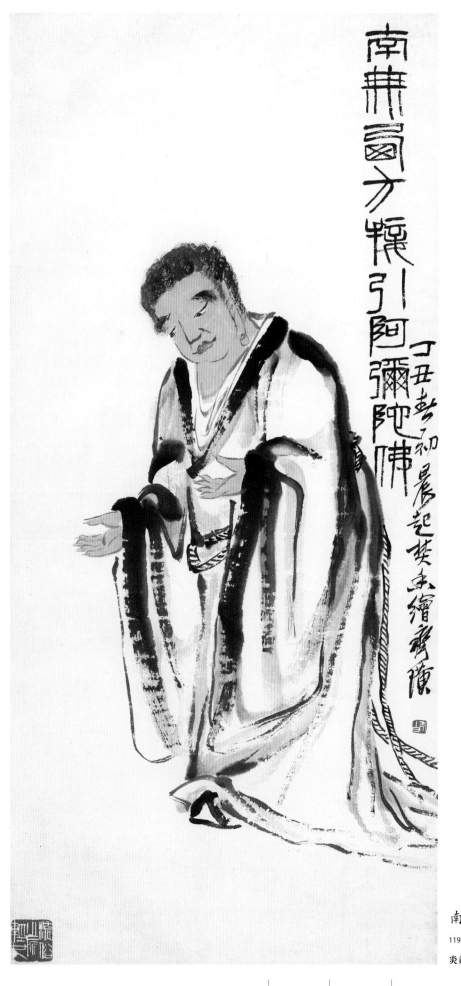

南无西方接引阿弥陀佛

119cm×59cm　约1937年

炎黄艺术馆藏

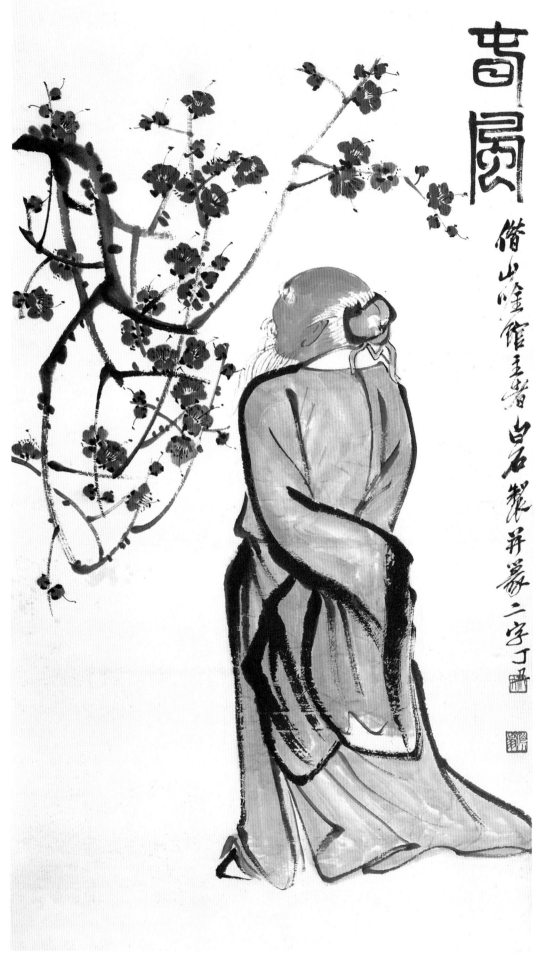

春 风

126.8cm×75cm　1937年

私人藏

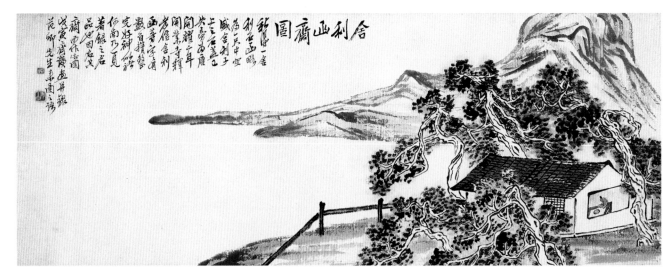

舍利函斋图

35.6cm×93.4cm　　**1938年**

中国美术馆藏

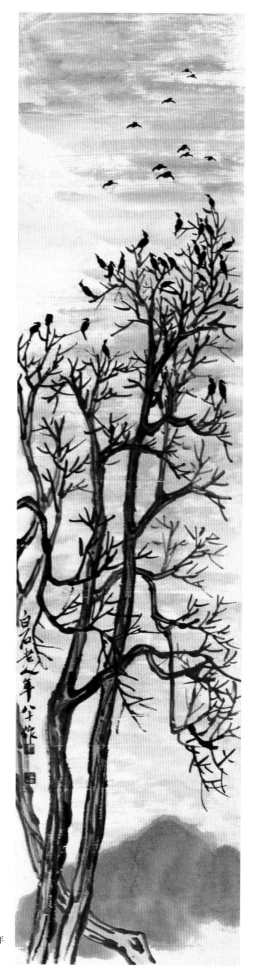

寒鸦残照晚

146cm×35cm　　**1940年**

中国美术馆藏

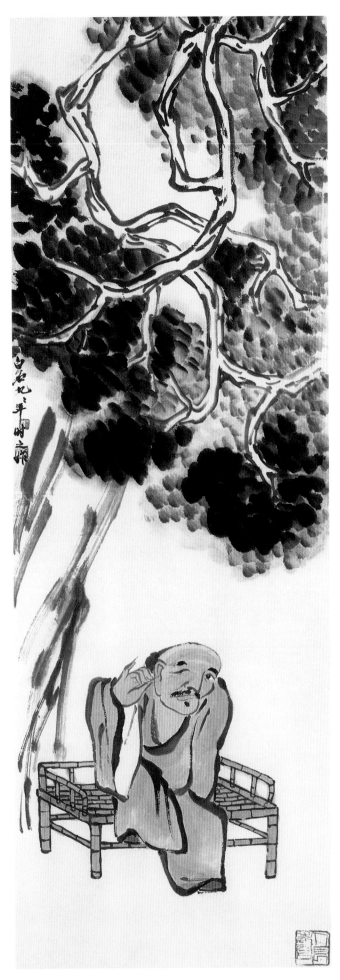

挖耳图

154cm×52cm　　**1941年**

私人藏

刘海戏蟾

90cm×34.5cm　约20世纪40年代初期

中国美术馆藏

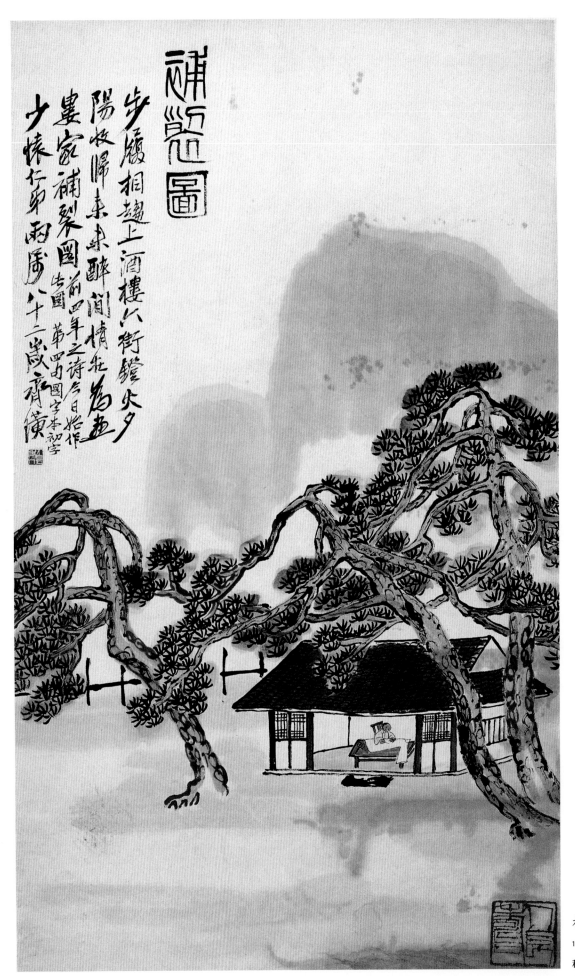

补裂图

步履桐蔭上酒樓六街鐙火夕
陽收歸來未醉閑情无為畫
婁宿補裂圖前四年之詩今日始作
少悸仁弟雨屬六十二歲齊璜

告圖第四句圖字本初字

补裂图

136cm×68cm　1942年

私人藏

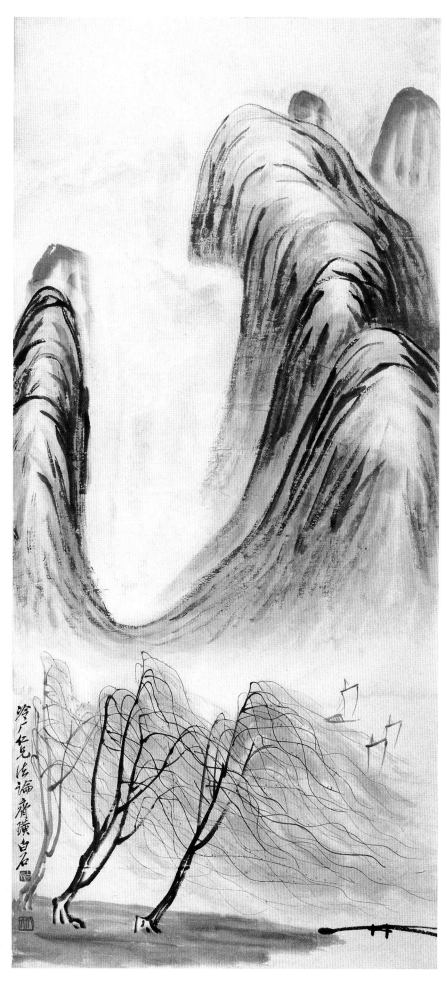

春山风柳图

68cm×40cm　1942年

私人藏

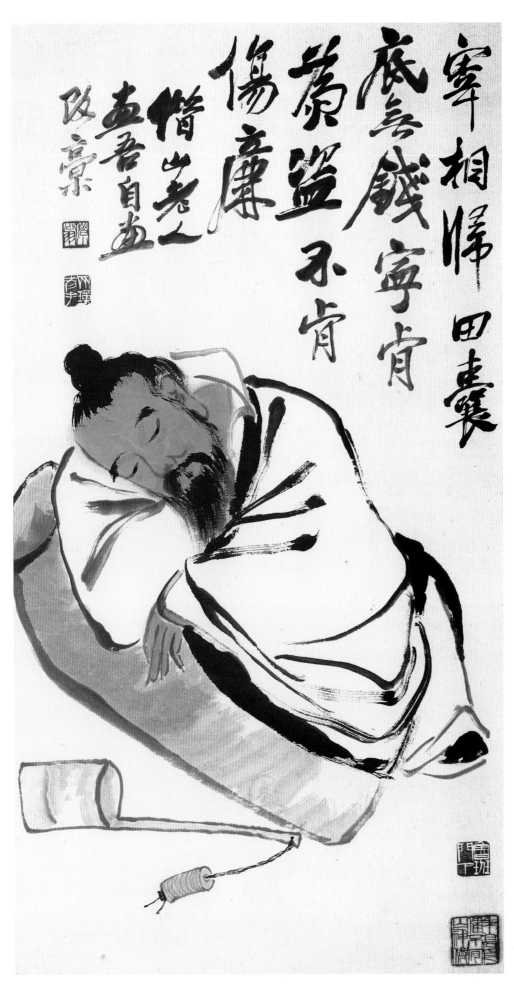

宰相归田卖，囊底无钱宁肯伤廉，盗瓮不肯伤廉。惜此老人画吾自画。改篁。

毕卓盗酒

95cm×50.2cm　约20世纪40年代中期

私人藏

甲申九月前三日八十三歲白石齊璜

铁拐李

85.5cm×47.5cm　**1944年**

中国美术馆藏

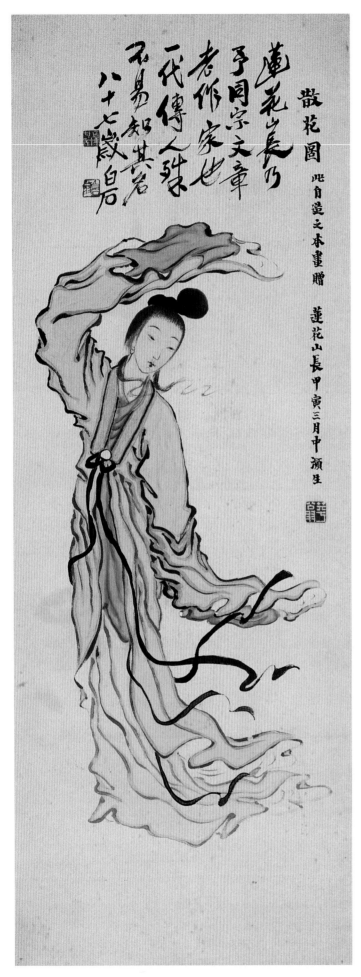

散花图

108.5cm×40cm　**1947年**

中国艺术研究院美术研究所藏

得财图

92cm×43cm　　**1947年**

中国美术馆藏

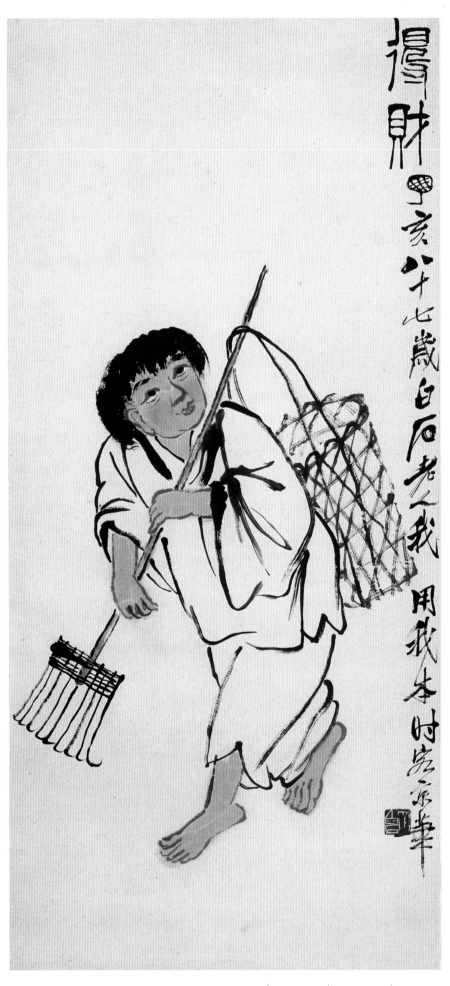

得财图

92cm×42cm　　**1947年**

中国美术馆藏

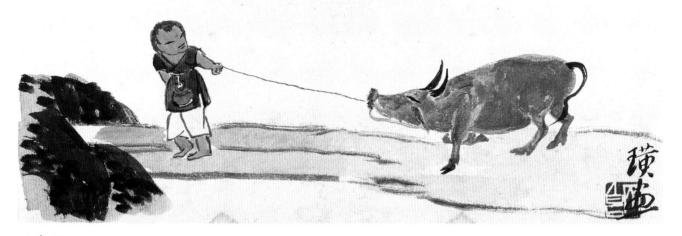

牧牛图

36cm×52cm　**1952年**

私人藏

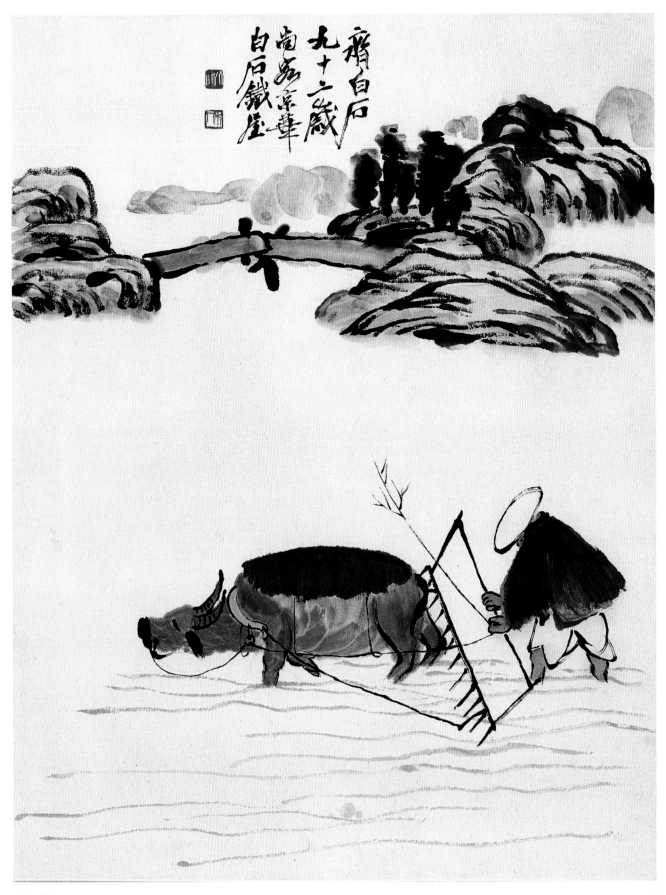

齐白石画集

雨 耕

69cm×52cm　**1952年**

中国美术馆藏

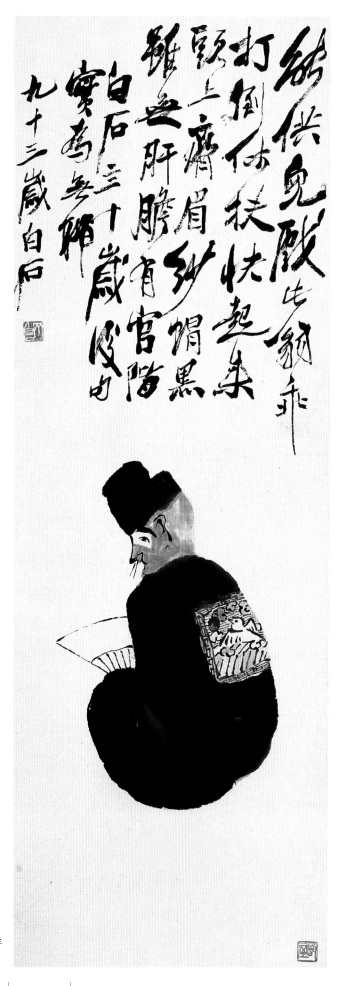

不倒翁

119cm×41.4cm　**1953年**

中国美术馆藏

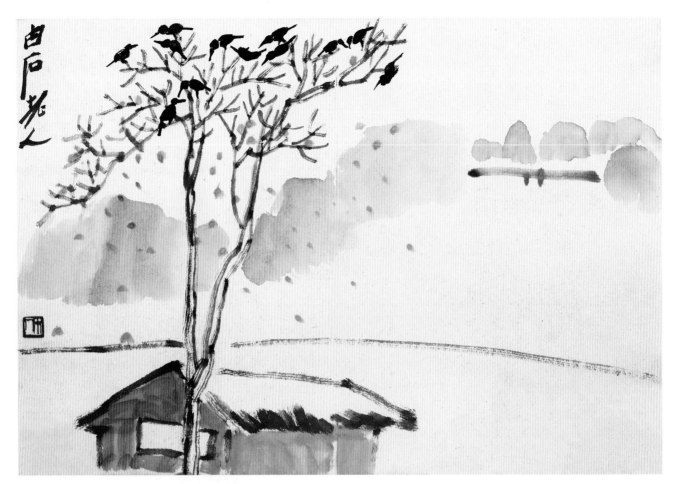

鸦归残照晚

24cm×34.5cm　**1954年作**

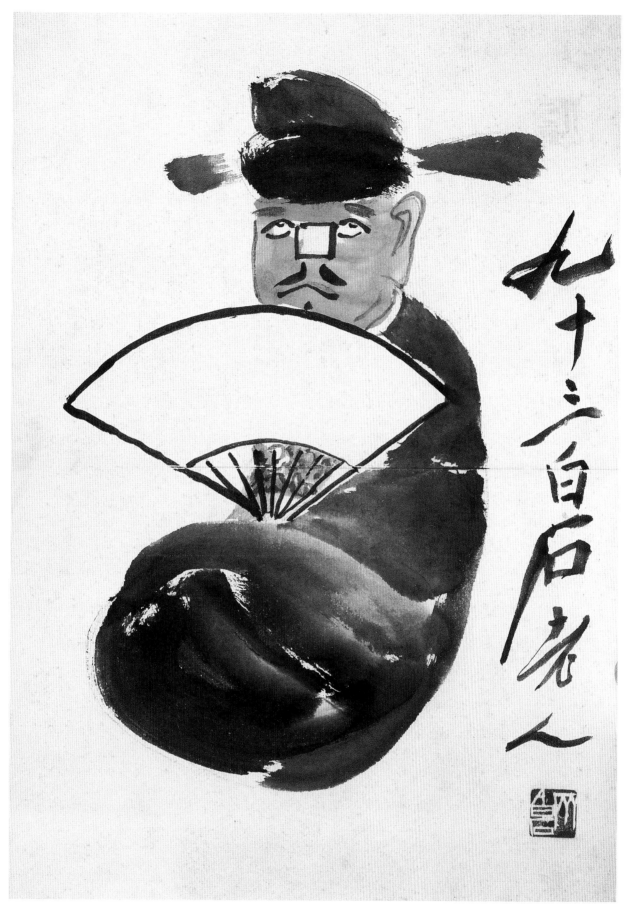

不倒翁

119cm×41cm　**1953年**

中国美术馆藏

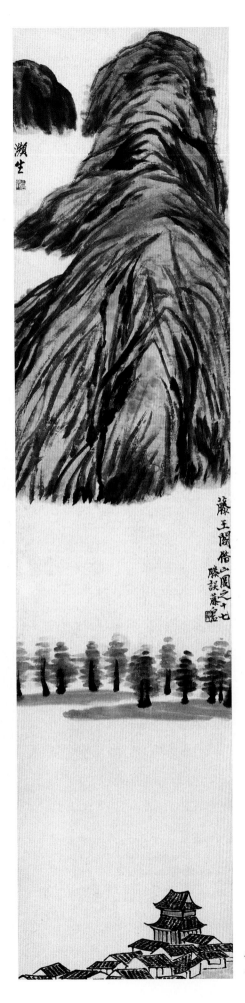

齐白石画集

滕王阁

136cm×32cm　中国美术馆藏

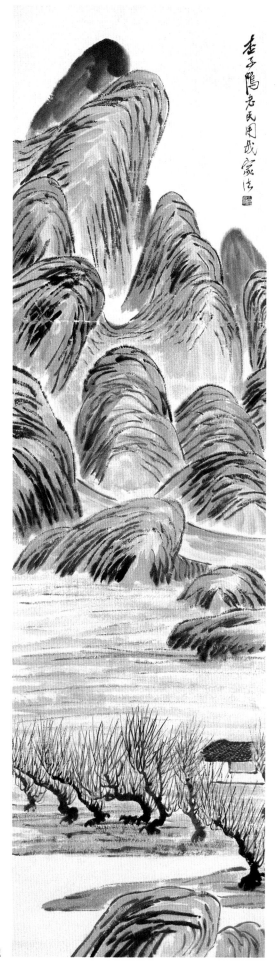

江岸秀峰

141cm×40cm　中国美术馆藏

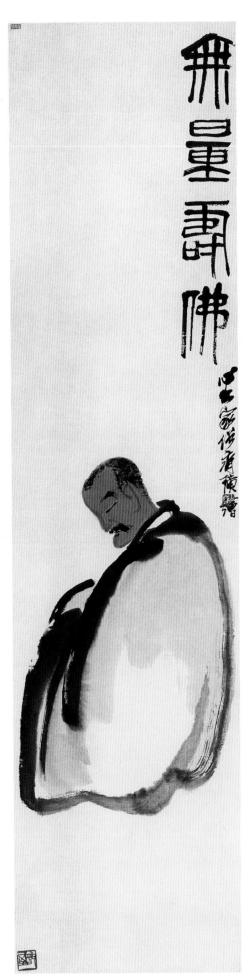

无量寿佛

69cm×47cm　**中国美术馆藏**

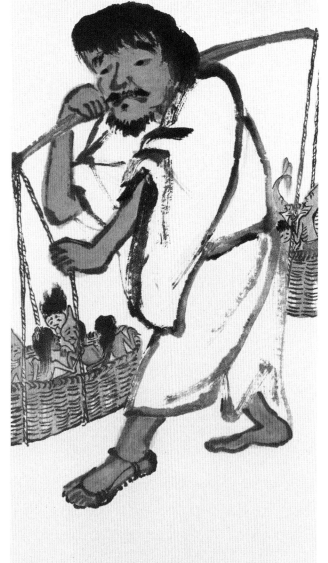

钟馗

尺寸不详　私人藏

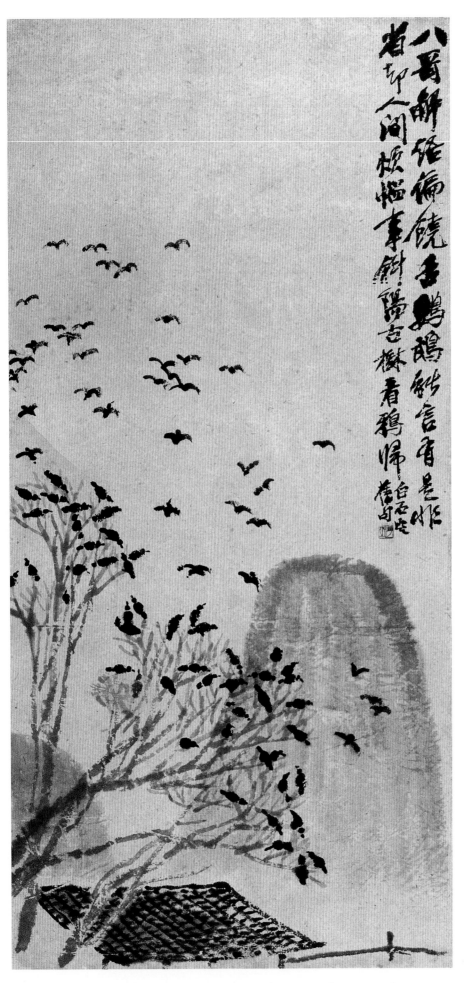

八哥解绁蹁跹去，鸦鸦能言有是非。省却人间烦恼事，斜阳古树看鸦归。白石老人

归 鸦

70cm×34cm　中央美术学院附中藏

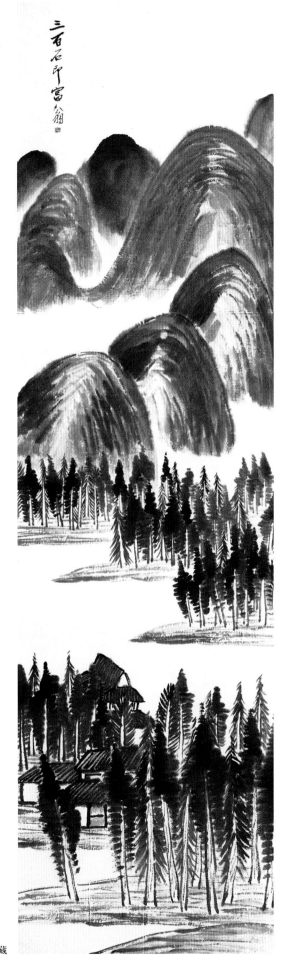

烟江重峦

141cm×39cm　中国美术馆藏

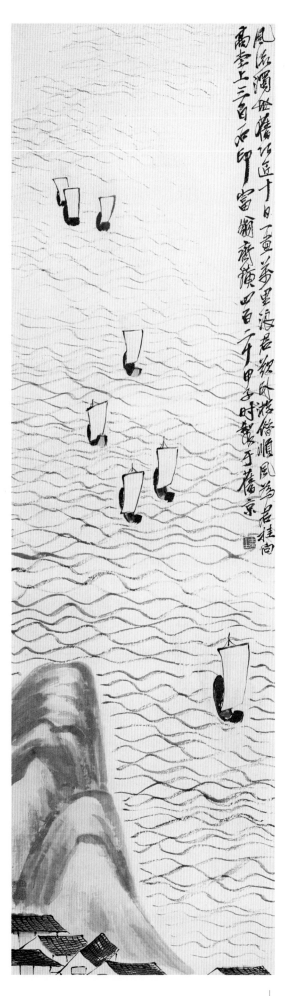

顺风破浪

136.4cm×39.6cm　中国美术馆藏

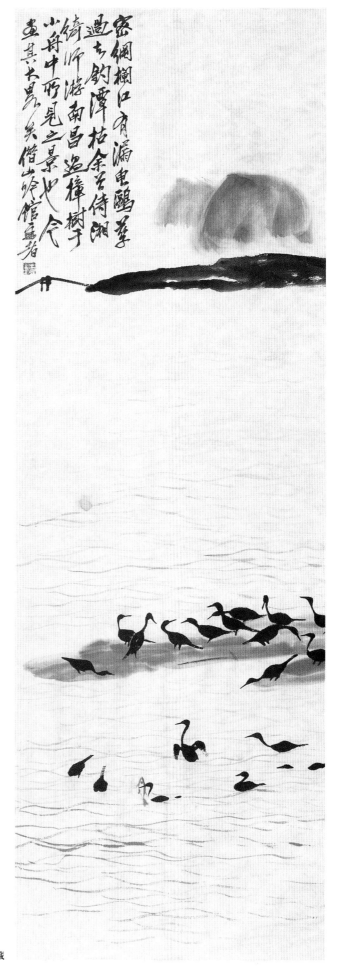

密网栏口有漏
过去钓潭枯余日侍湘
绮师游南昌迨樟树
小舟中所见之景也今
画其失思矣借山吟馆主者

山水鸬鹚

尺寸不详　私人藏

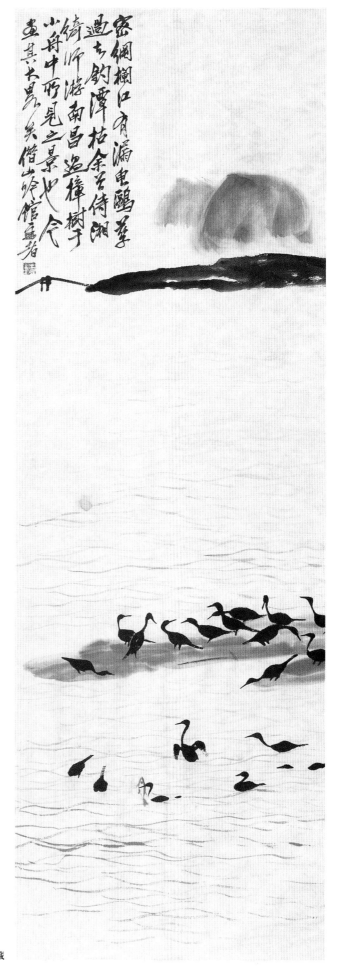

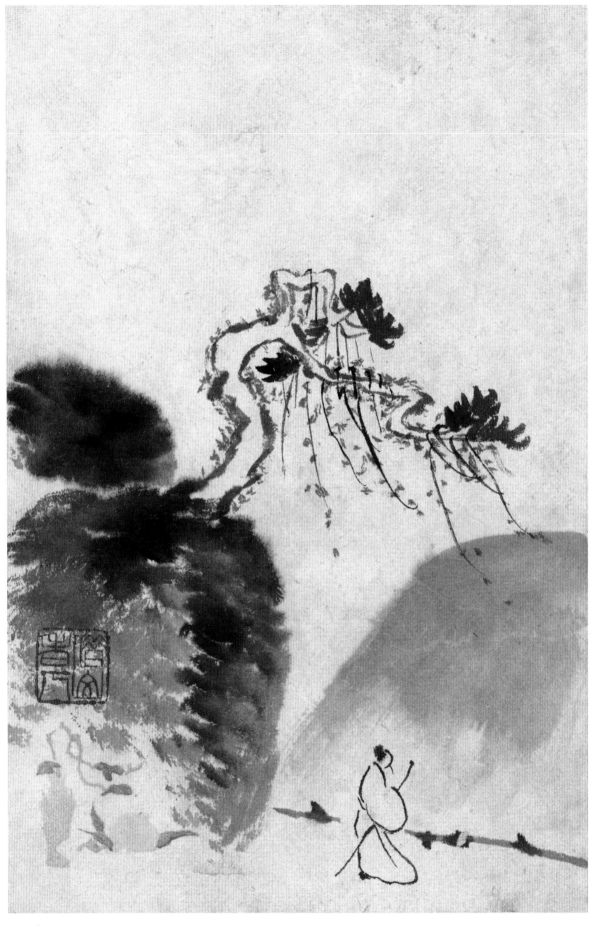

山 水 (册页之一)

尺寸不详　私人藏

山 水 (册页之二)

尺寸不详　私人藏

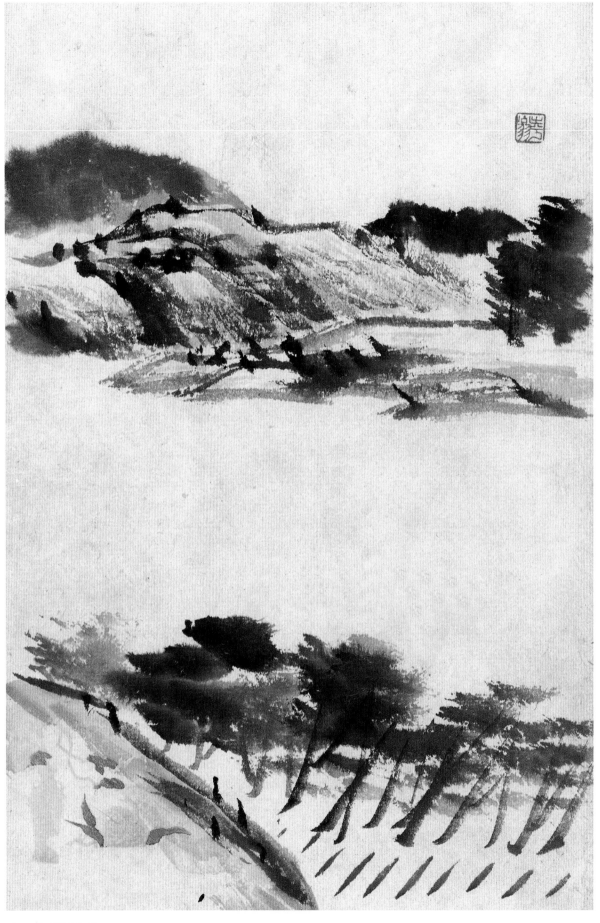

山 水 (册页之三)

尺寸不详　私人藏

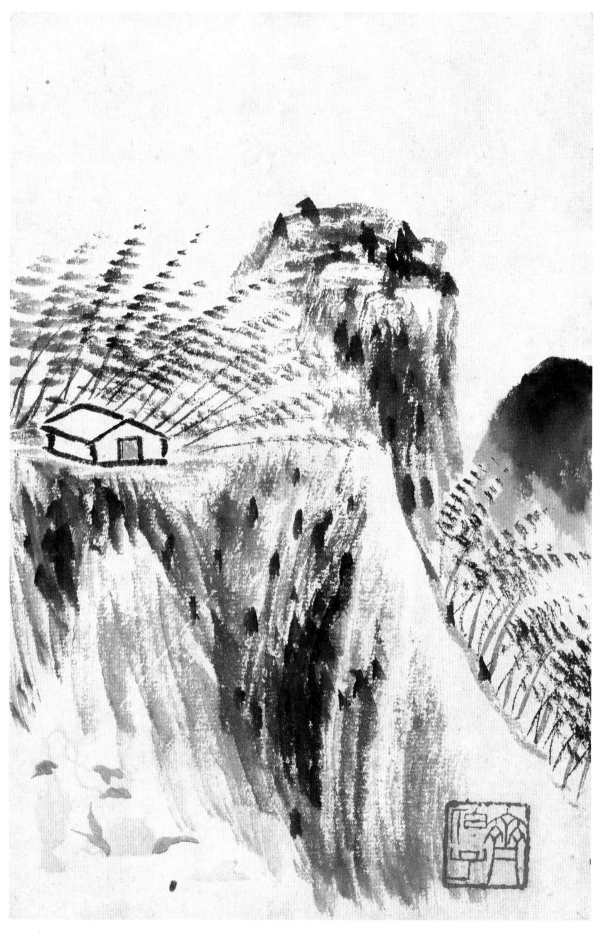

山　水 (册页之四)

尺寸不详　私人藏

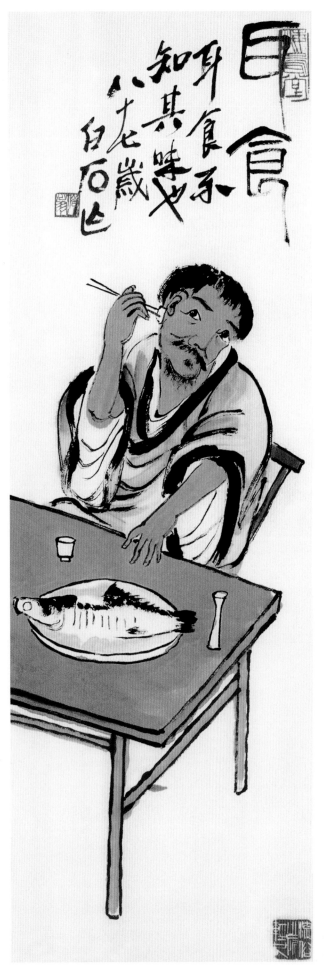

耳食

102cm×34cm　1947年

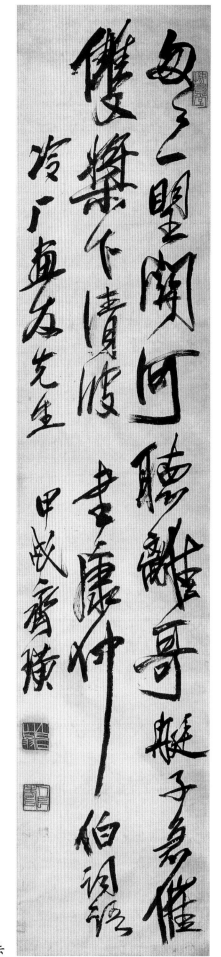

书 法

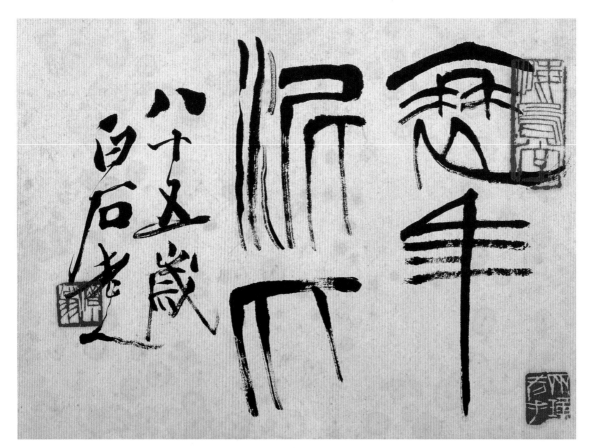

书 法

1945年

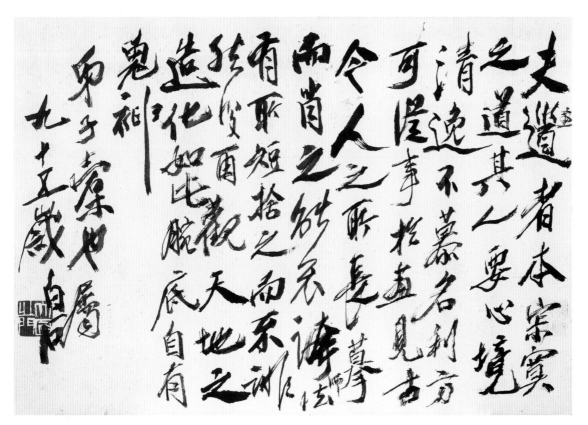

行书题词

尺寸不详　1955年

私人藏

图书在版编目（CIP）数据

齐白石画集／齐白石绘．—北京：人民美术出版社，
2003.12
　ISBN 7-102-02869-5

　Ⅰ．齐... Ⅱ．齐... Ⅲ．中国画－作品集－中国－现代
Ⅳ．J222.7

　中国版本图书馆 CIP 数据核字（2003）第 103702 号

齐白石画集

出版发行	人民美术出版社
	（北京市北总布胡同 32 号　100735）
责任编辑	于瀛波　刘继明
策 划 人	杨建峰　杨永胜
装帧设计	李呈修　白爱梅
责任印制	丁宝秀
制版印刷	北京新华印刷有限公司
经　　销	新华书店总店北京发行所

2013 年 3 月第 1 版　第 2 次印刷
开本：889 毫米 ×1194 毫米　1/16　印张：28
印数：5001～8000
ISBN 7-102-02869-5
定价：380.00 元（上、下册）